sands*book*

散 冊

真實色彩

TRUE COLORS
OF YOSIFU

A JOURNEY IN ARTISTIC EXPRESSION

優席夫的藝術光旅

優席夫——口述

蔡佳妤——採訪撰稿

CONTENTS

目次

我的名字·我的色彩

你好，我是優席夫。這句話不只是自我介紹，也代表我對自己的認同與認識。

也許在大家眼裡，我是一位畫家、一位藝術家，但我真正想做的遠比創作還要多，這本書就是記錄我這些年，有幸被大家看見、在藝術界開始受到重視之後，到底還做了哪些事？當機會來臨的時候，我都告訴自己：沒做過也沒關係，反正就來試試！就這樣一步一步，在不算擅長的領域做自己擅長的事，於是我發現我的路變得愈來愈廣。

其中我最在意的，就是回到部落成立母語學校、在故鄉從事地方創生，讓部落的孩子知道自己其實有更多可能。有人會問我：「為什麼你一天到晚都在畫原住民的創作？」因為我非常重視個人的藝術DNA，這也是我從臺灣走出去、把臺灣原住民文化輸出到全世界的底氣。在地化就是國際化，我們不需要只崇拜別人的文化，我們也可以讓自己的文化成為別人欣賞的目標。當你的心胸有多大，世界就有多大。

我長年旅居愛丁堡，一開始畫的也是西畫，後來我的恩師嚴長壽先生鼓勵我，回到部落吸收養分，把個人獨特的文化與價值表現出來。那時候，我才真正找回屬於自己的真實色彩、聽見自

己的聲音。知道自己是誰？從哪裡來？這樣子才有辦法走出去。

這也是為什麼，很多人一看到我的作品，就知道是優席夫。

因為我自己也很清楚，我認識我是誰、我的獨特價值在哪裡？當然我也很愛惜羽毛，不會為了受歡迎、被人喜歡，就勉強自己去畫不是屬於自己的風格。如果不是發自內心真誠的感動，我就不會去創作，而且我非常堅持這件事。

過去這幾年來，我在國際間所做的努力漸漸被看見，例如畫作受英國頂級房車品牌勞斯萊斯青睞，成為車身彩繪的主視覺；或是應國家地理頻道邀請，以「南島起源」為題主持紀實節目，還很幸運的得到了金鐘獎。我覺得自己就像是從一棵小樹苗，到現在已經慢慢長成一棵大樹，而且我很清楚的知道，只要我繼續前進，就有機會愈發茁壯，成為自己想要成為的樣子！

我希望可以透過我的藝術、我的理念，還有我的奮鬥過程，讓大家更認識優席夫，改變對原住民的刻板印象，也讓臺灣人可以對自己的文化感到驕傲。我們能生活在如此自由多元的環境很不容易，但願每個人都能放下成見、尊重差異，並且互相欣賞、彼此接納。

紅點

來往愛丁堡的飛行時程，超過十八鐘頭。優席夫每年秋冬回到臺灣，夏天便遠赴英國。候鳥般異地旅居，說起來沒什麼浪漫理由，純粹是他天生怕熱。雖然優席夫來自亞熱帶國家，還是熱情洋溢的花蓮玉里，但太陽只能在繪畫世界成為他的情人，光與他融為一體，從畫布迸出強烈色彩，而非從他身後燒出洞來。

對優席夫而言，旅行是給自己喘息並且充電的方式。當想要獨處、需要思考，就去找個地方留白，透過欣賞他國文化，來給內心指條明路。這些年，身分認同對優席夫來說，已不是用來面對眾人與社會期盼，而是藝術創作的解脫。他總能熟稔地介紹自己：「大家好，我是優席夫，我是來自部落的孩子，也是一位野生藝術家，更是個世界人。」

觀眾很喜歡這種說法，喜歡他沒忘記自個兒從哪來，又在哪兒發光發亮。那些捍衛藝術正統人士，看見優席夫這麼親民，總會升起一種無力感：「我們講求科班，這人卻在美術館放任自己野生臨摹。」有些帶著憐憫眼光，希望部落可以更進步的善意人們，則說：「這人從山裡出來，鞋頭都還不夠光亮到面對社會，轉身便走向了世界。」

優席夫一直都走在中間模糊、進可攻退可守、殖民與共榮的灰色地帶——再用畢生去著彩。這可從觀眾最喜歡他的一段故事窺見：從一個落魄歌手，抑鬱三年，遠赴英國，再從油漆工變成藝術家。其中最關鍵的轉折點，是一間收留他放畫作的咖啡館；還有一位來到優席夫家裡，意外看見他作品，之後送到愛丁堡藝穗節聯展，促成機緣的貴人。

會強調說是「意外看見」，到底辜負優席夫在部落出了名的俊貌。他年輕時陽光帥氣、人見人愛，渾身健康膚色在歐洲被視為曠世蜜糖肌。他不時將烏黑短髮抹向後腦勺，露出額際和整個囂張的俊美輪廓，此外他會自信穿件合身小背心，露出緊實肌肉線條。這樣的人，出入在身上留著維京血脈的英國人中，肯定會被看見。

這些年，優席夫身邊繚繞許多聲音。他是怎麼做到的？人們問。他為什麼可以到愛丁堡，一待就是二十年，然後出現在某報章雜誌，風采不減當年？他背包夾著皇家紫光的英國護照嗎？人們緊接著好奇：紐約地鐵、勞斯萊斯、國家地理頻道，到底跟他有什麼關係？

當年，優席夫代表阿美族青年走向國際。他不想回答得理所應當，也不願說自己從未想當藝術家，這樣的說法沒有很負責——原住民孩子就是這樣的個性：從頭到尾，盡可能活得表裡一致，基本上懶得假裝。只會在社會要埋葬他時，確認一下石碑有沒有寫到，他還有什麼對的事情，應該要去做，然而還沒有做到。

優席夫只能說，曾有好些年，玉里稻米長得豐盛，可是他們一家卻愈發消瘦起來，飢

餓窘迫壓在脊梁上，每個人彎腰駝身面對生存，總比站直感覺飽腹些。生命有所匱乏，是優席夫創造力的來源，所以他能把傷痕隱藏在法令紋裡，靜待時機，用笑容面對一切的灰暗。

在回答許多問題以前，優席夫沒有想過寫一本雞湯書。心靈雞湯在部落熬煮不來，阿美族人不會一味正向，他們喜歡直視並轉化恐懼。阿美族人的「小我」之所以會像糯米酒不斷發酵，無非那靈魂本質，是既強盛又謙卑，而不是自負又自卑。

回頭來看我們身處的世代，談出去外面多麼受人欺迫、談做人要有多正面，整個社會都期待翻身，甚至整個社會流動，早允許換個姿勢潛泳。優席夫所作所為，會讓人想起從前老一輩，總要孩子蹲得愈低，才能跳得愈高。可是回首來時路，若每個人真在這條路上拚命蹲低，正好，就被整個世界輾平了。

所以，我們要的不是一碗加滿味精的雞湯。

在優席夫看來，我們需要的是一個找回自信與目標，並活出信仰的人生。在藝術之光面前，去看見自我的真實，並建立與萬物間的親密關係；然後從這裡開始，去欣賞人性美好，也懂得辨別社會符碼——尤其是扭轉認知，撕除標籤。

只是，創作這件事，究竟是要找回自我，還是放生自我？

當優席夫創作《生命樹 No.5》，那是果實纍纍的色彩遐思，象徵他從阿美族文化擷取到各種能量，整個畫面與顏色繽紛到極點，走的全然是「美式」風格（阿美族的美）。

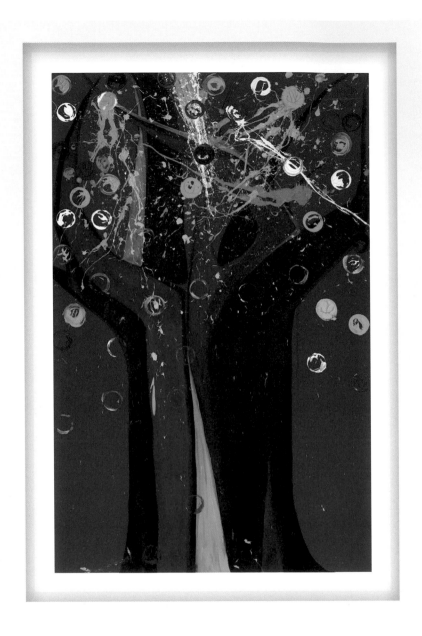

生命樹 No.5
The Tree of Life No.5

2020 ●

真實色彩　優席夫的藝術光旅

這幅作品，是優席夫在國家地理頻道節目拍攝期間，製作團隊請他現場即興發揮的。他沒有為此感到不快，相反的，這是他近五年遇到最善待藝術家的團隊，從導演到製片，對他都是滿心的尊重、包容、鼓勵且毫無責難。在過去，優席夫遇過無數狀似好意的人們，卻總是帶給他為難——尤其當他們認為繪畫就是顏料擠出來塗一塗，攝影就是趁電量還夠去按那幾下。所以遇到國家地理頻道團隊，他才知道什麼叫受寵若驚。

在當下，他把內在的靈魂與感受，畫成一幅真實的作品。他沒說的是，那時他覺得自個兒赤裸得像個透明體似的——在公眾面前，管要他做什麼，都是極其私密的，更何況是即興揮灑靈感。

他起初毫無頭緒，這樣的心情無可厚非。藝術創作本身就是一場三魂七魄的團圓，他只能拿起畫筆，嘗試潛入與「我」相處的狀態，順利的話，畫布是半掩的門，通行潛意識與現實世界兩端，任何忘我都是真實意念顯現。於是，時間對了，某個東西來了，他沾一筆奇思異想，隨心拈來綺麗色彩，讓生命本身即是存在。

能有前面這番深刻體悟，不可諱言，優席夫曾經拋下自我——又或者說放生社會要看的那個「自己」，經歷過一段艱辛時光，漂流身心無處安放，因為那時他還沒遇見信仰。確實，人也得活到一定年紀以後，才明白對自己最基本的責任，是免於受他人傷害，勇敢且溫柔地保護自己；更重要的是，去明白一個道理：在這社會做個有血有肉的人，說的是人情溫暖，絕非活得血肉模糊。

當優席夫飛行十八小時，從愛丁堡來到臺北一處畫廊，他很累，可是也如釋重負。

《生命樹No.5》跟多數藝術作品相同，旁邊貼張的「生辰八字」不外乎年分、尺寸、材質、創作人，以及幾個字湊起來，連優席夫都記不清楚的畫名。

這天他感到很慶幸，現場沒有人潮洶湧，因為採取預約制，只邀請重要藏家前來，讓畫廊是欣賞創造的聖殿，而非喧鬧的菜市場。同時，畫廊將作品上傳到官網，拜科技所賜，我們多的是機會，不用等到藝術家逝去，才去詠嘆星夜多燦爛。

重新望向《生命樹No.5》，優席夫覺得那諱莫如深、名為藝術的思想，仍不斷為畫面注入生命。於為，盯住畫作良久，會發現它還在動，這棵樹還在呼吸、還在伸展，唯有果實不曾掉落。

■

幾小時過去，《生命樹No.5》被貼上了紅點。

紅點，在優席夫的獵人父親身上，是祖先傳承的基因，瞄準獵物的靶心；在藝術領域，代表作品受市場價格定義，被收藏家買去。對一個創作者來說，這確實是讓人洩氣又現實的挑戰，創作有藏家買單，才看得到未來的價值性。作品數量、展演次數、曾經把畫作放在街角還是博物館牆頭，都有一套增值機制，用來界定其藝術天賦與創意能量。

於是，對於脆弱又敏感的創作者來說，紅點更類似便利商店過期的集點。沒有人能明確曉得，作品會被消費到什麼程度？最後又能承諾買家換到什麼？更多時候不過是一群人，看誰能用作品反映部分社會體察，打開群眾緊閉的視野，才有機會用藝術靈魂，去慰藉、共感他人的人生。

值得一提的是，當價格轉變成有意義的價值，一件藝術作品的好壞，跟藝術家本人是否難搞，一點關係都沒有。義大利文藝復興後期，把街女找來畫成聖母的卡拉瓦喬便是典型例子，他為人離經叛道又四處樹敵，人生至理名言大概是「活得有爭議，總好過活得沒消息」。

即使他本人活在現代，也未必能有什麼好名聲。可當人們看到社會寫實畫作《老千》（The Cardsharps），也唯有像他這般混跡賭圈，才能如此精妙畫出市井小民玩撲克牌、各懷鬼胎的表情。卡拉瓦喬聲名狼藉，可是他因為懂得穿透物理色澤，發展類似當代劇場聚焦燈的光影畫法，哪怕回歸塵土，也在死後數百年捲土重來，重要性並列米開朗基羅。

至於優席夫這位藝術家，沒人會說他難搞，反而他就是太好說話，才會讓事情變得複雜。他會配合畫廊時間出席，從侍者盤上取杯白酒，全程待在現場。畫廊經理人通常會在傍晚五點前，邀來第二批次的藏家，因為那些有財力的鑑賞家，出門總挑白天，傍晚喝完下午茶就得去接孩子。

畫廊之所以分時段讓貴賓選擇，目的在分眾行銷，也兼具實惠效益。上午場可以品味香檳，早點看到真跡；下午場則有機會見到藝術家本人，與他喝杯茶。

優席夫總會把時間抓早一點，在人群中穿梭，主動親自介紹。過去這些年，優席夫都隨興套件 T 恤與牛仔褲，這次他的大妹舒麥終於受不了，要兄長買套西裝，掛條阿美族編織圍巾，免得讓藝術家像個服務人員，或是某種生意興隆的展示品。

在這般美妙、看似高檔的鑑賞空間，不免讓人疑惑：藝術家要保持高度，又或者說跟受眾保持距離，因為距離會產生美感，使作品不至於淪於賤價？還是藝術家應該學會親近人群，讓創作因為被人理解而升值？

即使到現在，這仍是許多藝評家樂此不疲討論的話題。

畢竟在藝術界，有像梵谷那樣，平生兩千多幅佳作，可惜在世時只賣出一幅作品；也有像畢卡索，懂得善用媒體傳播效益，借力使力推廣自己。說到底，我們都想活得踏實，藝術家最理想的莫過於能潛心創作，作品受世人重視，機會源源不絕，從此衣食無缺。

然而不是每位藝術家都有經紀人、有整間經紀公司打造，甚至連拍賣市場都弄得像是藝術家像在打越戰，伺機而動、敲門觀察、游擊拜訪，一頭栽進市場槍林彈雨，體無完膚也只是剛好繳交入場費而已。

更多時候，藝術家像在打越戰，伺機而動、敲門觀察、游擊拜訪，一頭栽進市場槍林彈雨，體無完膚也只是剛好繳交入場費而已。

優席夫喜歡擁抱人群，承襲部落「好事傳千里，好康分給你」的天性，見到誰不快樂，他渾身就不對勁，所以時常原先約三五好友吃頓飯，最後規模弄成要包下整座小巨婚禮。

蛋。他還受父親的獵人基因影響，善於從大自然獵捕美為創作，從人群間挖掘軼事找靈感；他深諳世俗「人終究是孤獨的」那一套理論，卻也堅信人得親自與人交流，才能使生命這幅作品活起來。

更何況，他覺得藝術家得對自己成為畫家這事負責。他樂於走進各式各樣的場合，認識新朋友，讓創作廣泛被看見。他時常吸引到企業界人士，這群人不乏品格值得敬佩的領導者，主掌著財富、機會和野心，同時具備教養、文化與美感，優席夫會順勢且不卑不亢的分享公益理念，找尋彼此共同影響社會的契機。

他渴盼每位收藏家都能逐步明白：他們不只是收藏作品，還能同步參與原住民當代藝術的希望工程。他與各方團隊會將資源拿去擴蓋學校、增進部落教育，幫助孩子發揮創意潛能；他想讓企業家、收藏家把對於美的感知，昇華為讓部落與漢人共好、藝術與生活共榮，盡可能實踐惠及眾人的善與美。

所以才說，他讓事情變得複雜。結果是，他用藝術融合階層，把資源帶回部落。有些人便不明白了，那他當年為什麼要走？

優席夫離家二十餘年，愛丁堡始終是他創作的起點。在繪畫進程中，他把大自然、環境議題融成他獨有的畫風，重新掌回原住民的話語權，走出一條將弱點化為優勢、絕境便是逢生的道路。他從未停止發自真誠去認識他人，包括認識欣賞他作品的觀者，使雙方成為彼此的貴人。他也激勵年輕人，有機會多出去見識，因為見過湖海山川，才不會輕易自

貶為半桶水；如若願意走出去，還會憬悟所謂不順遂，多半是一場自我詆毀。

唯有意識到，不僅僅是與人為善，還要與人真實，才能走出資本社會編織的謊言。那麼遠方風雨兼程，無非都是讓我們在這趟旅程，走得愈來愈像自己，到頭來供養生命本質的，也從不拘於名利絢麗繁榮，反是內心盛開的萬紫千紅。

優席夫的這趟探險，都記錄在本書當中。談的是他走出社會，曾經面對每個人都可能遭遇到的歧視眼光與暴力言語；談的是他深信每個人都具備獨特光譜，在講求社會平等前，先學習欣賞別人的與眾不同。

他私心認為，每個人來到世上，都被形塑成一幅學院畫，紅點像似整個社會願意買單般，貼上去才表示認可。可是優席夫從一個馬太林部落的孩子，走向國際舞台，征戰歐美殿堂，他跳脫被學校體制、高端畫廊，以及被世界給定義的命數，透過藝術溫柔傾訴，與社會平行對話，主張大自然遠比我們想像得深邃且精妙：它讓每個人在觀察真我色彩時，回歸到「真實未必醜陋」這件事情。

他真真切切，盼望與開啟這本書的每個人，共同展開真實色彩的藝術光旅，直到替自己卸下標籤，直奔生命核心的那一刻。

這一切，得要從紅點，一段被收藏的故事開始說起。

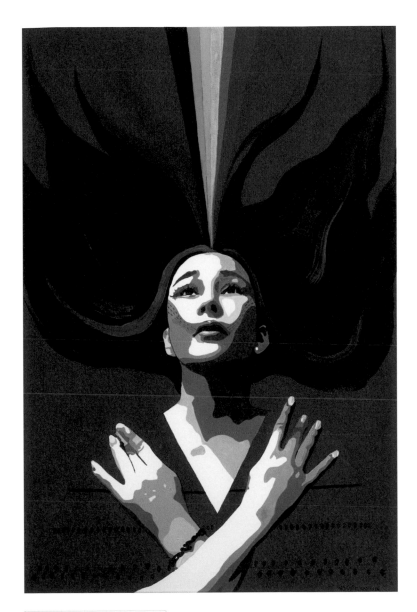

彩虹的另一端
Somewhere Over the Rainbow

2021 ●

巴瓦以藍

這些年，優席夫來往倫敦、紐約、柏林畫廊與各大藝術節，可謂風生水起，憑藉發揚原住民文化——「在地化，就是國際化」，他愈走愈順利。世界上慧眼獨具者大有人在，各地收藏家，由衷欣賞這位阿美族藝術青年；也不乏品牌一而再、再而三詢問能否量牆、房或量車訂製？這些人讚嘆優席夫的畫作——受熱情所驅，生命力足以穿透萬物，而這股力量來源，可追溯自他難忘的童年。

在優席夫的回憶景象裡，有個孩子趴伏在稻田間。他望向父親站在黃藤旁，備下獵物陷阱，不時，父親邊朝遠方開槍，邊從槍孔外瞥向他，那時候的優席夫，大概才十歲左右吧，對生死還有點不太清晰。他只想舉起任何大片葉子，擋住父親投來的鋒利目光。

跟著父親，他學著按阿美族人的吃法，享受野味，但是他似乎更喜歡從高處眺望這片土地。後來優席夫將這塊地買下來，以阿美族語命名為巴瓦以藍（Bawailan），意思是「放陷阱的地方」。

巴瓦以藍是優席夫出社會後，積攢多年積蓄，買來送給父親的孝禮。一片山林生態，一處自然景域，生氣盎然。在這兒，父

指引
The Guide

2014 ●

真實色彩　優席夫的藝術光旅

親永遠能做個偉大獵人，卻不用冒險在他人領地奔波，還不時能當幾個月的農夫，遍地種他想要的果樹。優席夫闢了間小屋在河邊，安置一處兒女能關心、放心的歸宿。

只是父親的身影，總是藍色的，是藍天白雲還是烏雲密布，有他自個兒的心情。在父親那個年代，原住民像漂流木，河流與海洋侵蝕歲月痕跡，從滿清時代、荷蘭時期到日治殖民，在這片土地被趕來趕去。優席夫會畫下《指引》多少有些時代影子，藍得很徹底，即使他起初根本不曉得自己要畫什麼，一團又一團霧藍，夾雜白影重重，十字架隱約可見，父親像似生命無數交叉口的指引，卻也是使他矛盾不安的童年深井。

說起來，優席夫家裡本來就充滿矛盾：他的父親是個獵人，阿公卻是治療牛隻的人。漢化名叫做天財的阿公，生於日治時代，家境貧困。他阿公從小書讀得勤勞，溝通寫作、算珠數學總不落人後。只可惜一路保送國中時，家中斷炊，耕田務農樣樣都要會的阿公，成了只差沒有文憑的獸醫。在部族間，誰家牛有個三長兩短，通常會來優席夫家敲門。

優席夫父親不像阿公是部落文人。認真說，算是才華洋溢跟屬於某種萬人迷的鄉紳，年輕時候為家計到大都市謀生，但天生屬於山林的人，過不慣朝九晚五的日子，因而決心回到部落。也就是在這個期間，小優席夫對獵人父親的印象，多半在看他披荊斬棘，斬的是黃藤，這植物多半長在深山，布滿尖刺，會阻礙獵人前行，都市人被刮到會覺得慘不忍睹，對族人來說，充其量只是幾隻蚊子在上頭匍匐。

等到月亮升起，父親會徹夜編織魚網，清晨便赤裸上身，下河討生活。那年代，臺灣好山好水，運氣好時能打撈回原生種苦花魚，別名「河水中的螢火蟲」。當魚群在礁石覓食矽藻，尾鰭帶動魚身翻轉，水面鱗光閃動，而得此美稱。因為能在險惡地形與湍急河水自如，也稱為「激流的勇者」，這道珍品過去在阿美族唯有長老可食，也喚做「長老魚」。

他父親上山下海，是村裡最會打獵的男人。每回整裝出門，十之八九滿載而歸。或許是經常面對獵物，他有著威嚴面貌與身軀；「老實說，在我四十歲以前，我跟妹妹都很恐懼爸爸。」優席夫如此說道，

優席夫的獵人父親正在編織魚網，他是目前阿美族僅存的末代編織傳人。

兄妹倆每聽到父親騎光陽摩托車的引擎聲，只有六個字：避之唯恐不及。父親承襲阿公日式教育，對兒女管教嚴厲，孩子每天總有事情做不周全，父親每回總有細節看不順眼，罰站是家常便飯，竹條是小菜一碟。反正，阿公怎麼對老爸，老爸就怎麼對孩子，尤其是長子。

優席夫記得這些傷痛，甚至迴盪他整個中年，然而他同時也深感自己是幸運孩子。父親生性不愛拘束，也自始至終尊重愛子的嚮往，由著他出國闖蕩。找到人生信仰後，優席夫才能體會：面對原生家庭，唯有正視與父母的親密關係，才能保存我們身上父母各自的美好部分。

優席夫的族人抓到的
原生種苦花魚，有國
寶魚之稱。

自從優席夫回頭去關心父親，他學會寬恕與愛。父親身為老大，家中六個弟妹，每個孩子都得仰仗他，都能去讀書，唯有他被迫養家輟學。可想而知，父親內心不平，卻也只能努力賺錢，確保大家有飯吃，這是普遍上一代表達愛的方式。在優席夫投身部落孩童教育後，逐漸將心比心，體會為人父的感受，他選擇主動擁抱父親，而父親也願意感受這份愛，回饋一種深情叫做「過去的事情，就讓它過去。」彼此都在當下深深療癒。

優席夫深知人非聖賢，沒有完美，也同樣能體諒過往雙親受體制壓迫，部落艱辛，飽受折磨。他說：「我們每一代的孩子多半是被迫長大，大多只能安慰自己：沒有雨傘的孩子，跑得比較快。」

至於優席夫是怎麼「被迫長大」的，則發生在小學四年級。母親讓他去同鄰居阿姨借米，阿姨來自部落少數有電視的家庭，全家人正目不轉睛看著新年節目，他輕聲問：「可不可以借點米？」阿姨置若罔聞，他低聲請求，全家人開大電視音量。最後，優席夫去扯扯阿姨衣角，她面色不悅，大聲怒道：「你們這些窮人一天到晚在那邊借來借去。」說完隨即撈了三碗米裝進袋子、甩在他懷裡。那日回程路對一個國小孩子來說，異常沉重，才不過幾分鐘，優席夫瞬間長大了。

不可否認，那年新春過得倉促。父親再怎麼板起面孔，也不曾讓他整張臉火辣辣的，更不曾讓他活得像個無人聞問、待領的包裹。優席夫是這麼想的：「我想要脫離貧窮，不想再讓媽媽去經歷這樣羞辱人的事情。」

從此，這孩子在國小五、六年級去拔花生、剝玉米、綁菸葉打工，國中連續三年到高寮赤柯山採金針賺學費，高中又到梨山採蘋果貼補家用。說到底他是人家口中「那早熟的孩子」。優席夫在那樣年紀，體悟這樣的話：「大家都一樣辛苦，沒有人會笑你沒有做什麼工作，只會笑你沒有做什麼事。」他口中的「大家」，是幾個膚色黝黑且體力驚人──從部落來的孩子。

優席夫打工經驗五花八門，他享受其中過程且熱心助人，這時候他還說不清楚，學會別讓心裡的浪捲到他人身上，是一個修養境界，是來自接近宇宙中心的「我」，是不是一個有愛的人，是不是一個靈活的人，是不是有一顆願意體貼的心？

巴瓦以藍，如今是優席夫父親的宇宙中心。以前野生動物在此聚集，父親喜歡遵循傳統，尋機捕捉獵物倒也沒錯，後來改種甜柿，鍾情於農作。「村裡老人是這樣子，人家種什麼就種什麼，大家一窩蜂跟進」，也一窩蜂在山上繳稅給猴子，很多猴子傍晚就來吃柿子。」優席夫說。

這些年，部落農夫求的是友善土地，求的是螢火蟲到來。在部落，螢火蟲既能捕食害蟲，又兼分解者作用，牠們對水質與棲地極其挑剔，基本上沒有農藥汙染才能交配繁殖，

這是大地活化的表徵。隨著生物多樣化蓬勃滋長，不時還能看見山羌、野豬來這吃野生桑樹。

更好的證明是，若人們親自來到巴瓦以藍，眼前這片樟樹，底層都是黑金土壤，有機腐植質最為豐富，優席夫母親隨手種些蕨類山菜，像過貓都肥碩到像是野生的。還有從巴瓦以藍，望向對面的秀姑巒溪，沿著這條道路，從山下到山頂，還有從巴瓦以藍，望向對面的秀姑巒溪，沿著這條山麓，都訴說當年他父親用推土機開山闢道，族人都很感激能到大山裡呼吸馬太林部落名產——新鮮的空氣。所以他告訴父親：「巴瓦以藍永遠都會在，我不會荒廢這片土地，我會照顧它。」

未來，優席夫會在這裡，帶領部落種植阿美族莊稼，花園別館用來規劃藝術園區，他說：「我們這裡還會有無牆藝術教室，人們行經梯田，畫具與靈感都準備好了，讓所有人把感動帶走不是很好？」

此外，還能沿途認識臺灣原生植物，在地人傳授哪些可食用？哪些做藥用？捨不得走？就乾脆夜晚與螢火同眠，花些時間靜靜地看會兒書——只不過在這種時候，誰還會想看書？營火炊煙，族人細心烹製原鄉美食、野生珍饌，飄香千里；山林不時傳來耆老古謠，召喚人內心深處的自由嚮往，恍若許你逃離了都市，可不許你錯過野趣，要享受此情美景，自然就在花蓮玉里，馬太林部落。

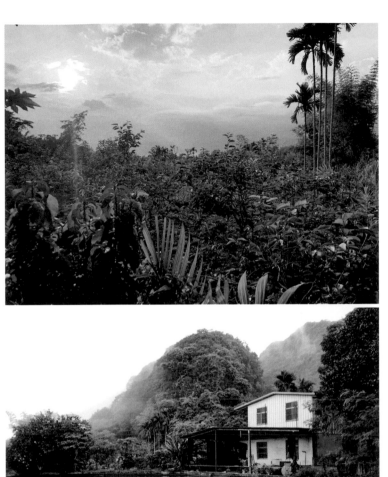

優席夫父母的山
上果園與工寮，展
現著人生於自然、
取於自然、尊重自
然的和諧共處。

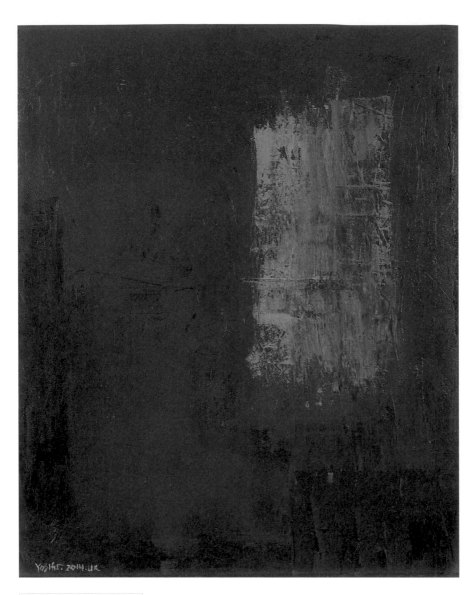

藍色瀑布
Blue Waterfall

2014 ●

雨過天清

Clear Sky after the Rain

2014　●

金針花，不能開花

小的時候，身為老大，優席夫被賦予「把每個人照顧好」的期待。很多人看他覺得累，他不覺得。在柑仔店長大，他學會應對進退、察言觀色，自然而然地，優席夫很擅長用淺顯易懂的方式，帶人認識部落的文化與風景，這對他後來周遊列國和廣結善緣，發揮了關鍵作用。

柑仔店陪伴優席夫家歷史悠久。過去是馬太林部落族人聚會所在，而後成為地方生活博物館。它很像義大利的咖啡廳，白天賣早餐、夜晚變酒吧，柑仔店鄰近教堂，假日還伴隨左鄰右舍開演唱會。部落皇后經營的柑仔店，有過之而無不及，每當族人來教堂參加主日，都指定要聽優席夫開嗓，奠定他在眾人面前縱情高歌的勇氣，也開啟十多年後的演藝道路。

在族人描述裡，阿美族色彩很狂放，優席夫母親有點特立獨行。柑仔店內她將鐵架漆成亮藍，十數瓶味全醬油、紅標米酒排得整齊，紅蓋子玻璃瓶，裡頭是山海食材醃漬的美味佐料，高高低低擺設，有條有理；門外幾張鮮紅塑膠椅則隨興擺放，防曬圓帽、復古油畫、耶穌聖像就掛在牆上，不時來隻小花貓、大黑狗；她老神在在穿著花裙，坐在一旁，就像靜物畫般，有一種特

別失序、大膽且放肆的美。

話說，優席夫家根本是做慈善的。雜貨賣了很少認真記帳，買顆椰子會送整棵椰子樹，全年平日對外開放——由於沒有收門票，日夜都像上演大型舞台劇般，歡笑不時從稻田旁傳來。他自小看到的日常畫面，是孩子上下學熙攘熱鬧，傍晚婦女閒話家常，那些備受景仰的獵人丈夫，穿著藍白夾腳拖，悠閒斜躺在薄荷綠色長椅，一放鬆便是媲美世界和平的下午。就這樣一個柑仔店場景，陪伴無數部落族人，從六歲到五十六歲。

優席夫詳述部落一般家裡沒有冷氣，通常將門打開，風是很涼沒錯，但到了夏天仍熱得半死，花蓮天氣反覆無常。霧大起來時，什麼也都看不到，但隔天又是大晴天，讓人心情好到不得了。「玉里還是很美！」優席夫想，就像某一個人陰晴不定，帶點戲劇性，但他不討厭。

他們一家就喜歡「活在當下，把握現在」。大夥有什麼想做的，便當機立斷，執行速度要比天氣變化來得快。而說起這點脾性，優席夫倒是像他的母親；優母是位生性敏感，又凡事皆有主張的女性，滿腦子鬼靈精怪，並喜歡將想法付諸實踐，包括選男人這件事情。

五十年前，她是一個部落公主，出身於花蓮有名望的部落，父親是地位崇高的大頭目，經常有眾多軍警望族來提親，要什麼條件好對象沒有，卻嫁給名不見經傳、不知哪裡冒出來吹著薩克斯風，唱著《綠島小夜曲》的美男子。從少女、少婦蛻變為母親，輾轉

半世紀，身處母系社會的阿美族領地，優席夫母親享受超越當今國際水平的女性賦權待遇，自由戀愛更突破當時社會門當戶對的陋習。

縱使外公起初頗有微辭，也出了難題給女婿——在當年一天工資才五元的時代，要他存下三千元結婚基金——但最終有心人愛上公主，有情人終成眷屬，只不過，等待他們的是三千元也解決不了，柴米油鹽醬醋茶的苦日子。

仔細回想，優席夫家後院跟鄰居借用的地，再種也就那三樣菜：地瓜葉好長，南瓜有土便能活，白色花椰菜最是讓他頭皮發麻。優席夫記得小四到小六那兩年，一年到頭，碗裡只有花椰菜，吃到他在學校都不好意思打開便當，只好端到操場樹下躲著吃，他說：「那白花椰不知道為什麼，一經過蒸飯箱洗禮，就會散發出像是蘿蔔吃多的屁味，讓我怕到現在。」

在那個年代，父親獵回來的獸肉、獸皮多半貼補家用。居落在平地的阿美族人，依山傍水，所幸新年能添點飯菜，那國寶魚銀河般閃耀、鮮美出奇，是優席夫家五個兄弟姊妹，一群貓科孩子的最愛。

部落公主有被生活現實給打敗嗎？

沒有，她自詡為部落皇后，活得耀眼出彩。

她的時尚舞台就在門前兩旁種滿稻穗的柏油路，她會拎著部落愛馬仕（現在一包難求的月桂編織包），戴頂寶藍軟毛花帽，搭配螢光桃紅上衣、七彩珠鍊，外加魅黑墨鏡，活

得像世界巨星。真的，沒有人知道阿美族女性怎麼能如此時尚，還懂得用天然檳榔染出豆沙紅唇色。

每天早晨陽光從鐵捲門縫隙鑽進來，她會讓父親取來皮箱裡的薩克斯風，音樂一響，部落最狂柑仔店就開張了。優席夫從小坐在收銀台旁，他很懂得呦喝生意，發展出落落大方的個性。可想而知，他母親靈魂飽滿又欲罷不能創造情趣，讓孩子懂得在生命道路裡，另闢蹊徑。

所以經歷「借米事件」的優席夫，國中除了繼續在柑仔店幫忙，寒暑假還會半工半讀，跑到高寮採金針。大太陽底下每天掙錢三百元，兩個月做工夠他繳學費，夠他買人生第一件衣服——學校制服。那時從臺灣

優席夫的母親是一位部落公主，當年自由戀愛結婚，走在時代的前端。

西部翻山越嶺來的客家老闆是個煮菜工，一桌拿手好菜有肉居多，那些漢人所吃的精緻食物，如滷肉、滷蛋、扣肉，對原住民來說很稀奇。這樣有錢又有好料的勞動工作，大家自然是排隊爭取。

還在發育的優席夫，個子不高，意外雀屏中選，全仰賴一副精力用不完、速度比誰都快的身手；況且他還很會推銷自己為固定班底。有趣的是，對優席夫而言，幾乎沒有感覺到這是「工作」，而比較像一場小流浪，跑到部落外的地方探險，去做從來沒做過的事情——哪怕得趕在金針開花前摘下花苞，再扛著沉重金針而腰痠背痛，夜裡還要摸黑回家，仍是樂趣無窮的時光。

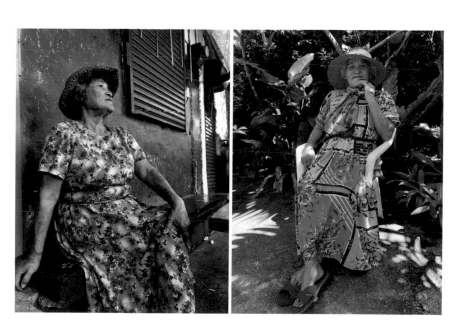

部落皇后喜愛盛裝打扮，時尚又自信。這份飽滿生命力也影響著優席夫，走出不同尋常的道路。

這段回憶過了三十年，他才頭一回看見金針開花。金針是盛夏時節的農作物，他還記得，當時手掌採到後來黃黃的，伴隨清雅花香，採的時候不能開花，開了花無法食用，店家寧願棄置。優席夫望向整片金黃，心底生出一種感動，自己跟著金針長大，見證金針這道道美食材料，隨產業沒落，反倒得以讓人們去欣賞澄澄花海。

金針就像童年線頭般，編織過往青春，編織出優席夫與弟妹的前程，編織出畫作裡的暖陽。當年客家老闆曉得他現在成為藝術家，遞來支筆要優席夫在牆上簽名；這讓他想起那時：「我曾經用一朵金針，從那麼小的時候，就盼望能描繪全家的將來。」

所以當人們百思不得其解，優席夫的想像力從哪裡來？

畫中色彩又從哪裡誕生？

「大自然便是最好的教室。」優席夫憶往金針花海光影幻化，花苞像極小夜燈，在他的心靈密室，總有光從裡頭出來，提醒他這遊子，在一個被愛蘊養的部落長大，光會引導每個人的心之所向，在天高地闊的部落生長，影響了優席夫的性情，也造就了，他的不一樣。

真實色彩　優席夫的藝術光旅

年少時為了家計，曾在高寮金針山打
工。金針如同線頭編織出優席夫的青春
與前程，也成為他畫中色彩的啟發。

撒種
Sowing

2010

早起的公雞
Cockerel in the morning

2015

白浪

「白浪滔滔我不怕，撐起舵兒往前划！」白浪是原住民過去給漢人的稱呼，閩南語發音是「壞人」。老一輩告訴優席夫，當年白浪巧詐部落土地，原住民上當案例層出不窮。儘管如此，他仍認為「白浪不見得都是壞人」，在優席夫的小世界裡，客家老闆對他並不差，更何況，他並不鼓勵自己，輕易將觀念定於一尊，從別人口中去認識一個人。

有別於過往刻板教育，父母只會想把孩子「變成強者」，優席夫顯現出最根本、能「面對強者」的心性。只要是人，過度渴求某些東西時，人心都可能變得畸形，所以什麼人不重要，重要的是，「面對強者」是「變成強者」的道路，縱使代價會使人的青春，摸起來不免有稜有角。

優席夫高中畢業後，輾轉前往北部。從餐廳外場、吧台助手、電子工廠零件員、賣冰淇淋等什麼工作都做過，在他逐漸能體會父親年少水土不服、巴望返鄉的心情時──兵單這就來了，不僅是「金馬獎」，還是馬祖最硬外島：東引。平日基隆港渡船來此全程八小時，他們一群阿兵哥沒人預料到，途中海浪會愈來愈大，每個人都吐到萬劫不復；好不容易緊拉沾滿嘔吐物的繩

索，優席夫遠望便瞧見火成岩遍布、光禿石壁的孤島，佇立在蔚藍雲霧間。

他一時聽不清士官長怒叱咆哮，阿兵哥東倒西歪哀號，抑或耳邊傳來海水拍打岩石的聲浪，只見白浪強而有力，鑄造出洞穴岩溝。此時正值溽夏，黑尾鷗還在沿海山壁，迎接他們這些大頭兵，可不就是預告這些青年，接下來都得耐得住熱浪日曬，禁得起鑿岩鋪道，必要時得雙手環抱巨石，來往奔波蓋起堡壘，親眼見著汗水在地上，沁成光陰如煙，就為了臺灣海峽與金馬之間的防禦安全。

兩年時間，離島所居的日子，瞬間把他從都會繁華、求助無門的惡夢裡，拉到無風無雨的海岬。優席夫總喜歡站在峭壁邊眺望谷地，想穿越少年面對未來茫然蕭索的困境。

在島上清暇時光，他用歌聲療癒軍旅孤寂。弟兄用掌聲回報肯定。他曉得自己不只是在歌唱，回顧他在孩童階段娛親演唱，在部落教堂昂首歌頌信仰，彼時他渴盼發出優席夫的聲響，不只有聲，還想對人們有影響。他訓練自個兒像個隱士，禁得起酷暑消磨，也禁得起俗海浮沉，就在那絕非浪得虛名的東引島上。

最後一回從東引返還，在霜冬時，上岸人潮推擠著行李箱。那會兒他神采煥發，不疾不徐，全因內心懷抱得以施展的志向——當歌唱家。當年檯面上響叮噹的藝人有林志穎（別懷疑，他如今已年過四十五）、吳奇隆、張衛健、陳曉東，也因為是百花齊放的一九九〇，若想走到螢光幕前，需要的不只是才華、長相，還要有「八字」。

優席夫在拿到歌唱比賽冠軍後，與妹妹舒麥加入阿美族樂團「黑珍珠」，表現得不同

凡響。前後合作曾提攜費玉清、林青霞的劉家昌；張學友與劉德華金牌作曲人殷文琦；周杰倫金曲音樂製作鍾興民。誰料星途大展之際，一紙不公平的合約，以及經紀公司與唱片公司的財務糾紛，轉瞬之間眾人星夢上銬，再無施展長才的機會。

在那樣二十八歲年華，少年人熱血奔騰，受限眼界使然，優席夫難免將挫折視為全世界。當時他也不是沒勸過自己，他仔細想一下——年紀尚輕之時，誰不是輕易被他人所言，晃動內心真諦；並且一旦傾頹便淪於只會抱怨，不懂也不願追根究柢，一失足成千古恨這句話背後，總有些緣由值得警醒。他不想終其一生，只不過是人家手裡隨興的擺盤，而稱不上色香味俱全的主菜。

在數十年以後，優席夫體悟到，每個傷害自己的人，背後都有一個想要保護的東西，大家道不同不相為謀，卻也不能講到好像人生一點交錯都沒有。年少荒唐事，還是不懂事，條條哪件不得經歷醉生夢死，抱著馬桶難堪吐過，因而知曉自己的量度在哪，才明白有些事情，得自己把控。

優席夫是很奮力把控，從內心把自個兒這頭野馬，馴化成柔情萬種的黑珍珠代表。彼時臺灣演藝圈，承接八〇年代風光無限，無論是三毛流浪情懷、瓊瑤愛情歌影，還是金庸俠武演義，社會經濟起飛，百家爭鳴不墜，人們於是有那時間去浪費，有那心情去看戲。現在社會不時倡導狼性，那年代早已超乎想像先進，齊秦在《外面的世界》把自個兒唱成頭狼，林憶蓮甚至《愛上一個不回家的人》，整個又純愛又嚮往又小叛逆的文化現象，到

方今都很鮮明。

優席夫自是抓到時代某個新開端，倒不是說他歌聲技巧多站在高崗上，但在樂壇確實少見原住民偶像化的新風格。可是他不懂這不代表什麼，一個光明又充滿理想的時代，每個人都想說自己是第一人，那到底是先驅，還是先烈？說到底，真正對人生理解出套路的狼，都明白人在渺小時，地球上某一個人的無心鼾聲，在我們這邊都足以掀起巨浪。

這段歌手夢斷送，著實給了優席夫一記悶棍。他霎時掉入巨大的傷痛，不但影響他對人的信任，更嚴重的是影響對自己的信念。他百思不解：一群人類貌似正常生活，怎麼會轉眼用野獸方式去對待他人？

那時他好疲倦，甚至可說對人心厭倦至極。日復一日，他不由有些憂鬱徵兆，每天想做的事情一件也沒有，真想到時又不斷改變心意；他對母親從玉里送來親手做的辣椒都沒胃口，更別說他當明星那會兒最在意的精壯體態，哪有動力去維持。

但他如此頹喪，並非因為發片受阻，而是對未來沒有方向。優席夫把自個兒關在房間好幾個月，那些曉得他正投身熱情的朋友，在打聽不到他消息沒多久，覺察出事情不對勁了。朋友在這時候顯得格外重要，他們的存在，幫助優席夫去探索情緒的來源與本質，不順遂能一筆勾消的又有多少？

說實在話，優席夫對這種被主宰、左右的演藝生涯極其反感。他明明是個認為靈魂要留給信仰，而非社會的那種人，所以他更討厭自己妥協了，得來結果差強人意，那也都得

多少年以後，瓜得多熟，才能茅塞頓開說出：這其實是最好的結果。

的確，促使優席夫情願闔起歌本，掏出全新劇本──決心與過去分道揚鑣的，不單需要在對的時機，發生對的事件，還得看身邊有多少境界更高的朋友。當時摯友和他聊起：「當你二十歲做歌手固然難得，但當你八十歲都還能持續站在舞台，那會更有趣。」意思是沒人在意誰當什麼明星，舞台有千百種。

優席夫有因此醒過來嗎？沒那麼快。

畢竟那時臺灣整體大環境，某種程度來說，太多的鄉愿不允許人成為「自己」。可是在他到了桃園機場，手裡緊握單程機票，準備遠赴愛丁堡、第一次要離家這麼遠時。他相信，能夠幸運活下來的那些人，某部分也增強了自我。

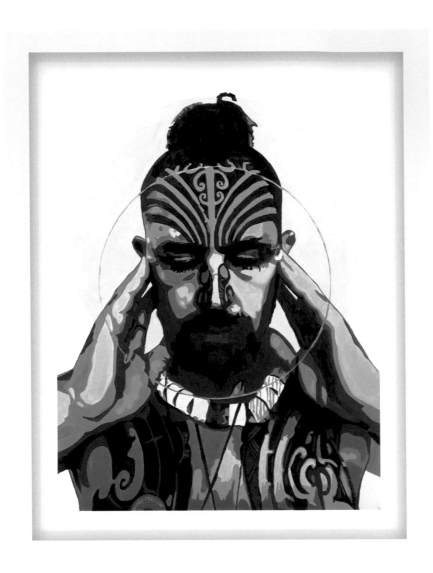

聽心
Listen to Your Heart

2021

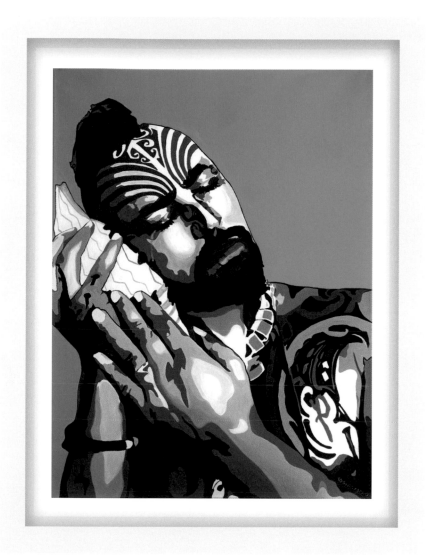

海的聲音
The Sound of the Sea

2021

初見愛丁堡

優席夫在英國的第一餐，是在倫敦前往愛丁堡的火車上。與他同行的是本旅行小冊，上頭寫著：「蘇格蘭首都愛丁堡，從十五世紀以降，未曾受二次大戰侵擾，受聯合國教科文組織列為世界文化遺產。」他大概可以想像許多秀麗建築完好保存，這會是一座停留在中世紀的文化古城，但是他想像不到，與愛丁堡手一牽，勝過多少夫妻，轉眼要共度二十五年。

每年四月最後一天，優席夫會從王子街往東走，來到鄰近卡頓山丘，參加蘇格蘭蓋爾族火把節（Beltane Fire Festival），目的是在送走寒冷冬季，用火光照亮大地，正式迎接春天來臨。他對這些神話精靈、藝術佳節與熱鬧習俗滿心好奇，同時他很快地發現非常驚奇的現象：「世界怎麼對生物，生物就怎麼回報這世界。那些黑色綿羊、金橘色高地牛，以及體線優美的糜鹿，倒頭睡在路邊，對人類一點戒心都沒有。」

然後他回到舊城，看見自然公園星羅棋布，植物景觀美不勝收，眼前瀰漫松香氣味的泥土遍植綠草，跟老家馬太林部落種滿稻米不同。這樣的夢幻幽境，令人絲毫沒有壓迫感。愛丁堡最高建築物是教堂，房舍不超過五樓，家戶之間種植矮小灌木，青綠

大樹來做分界，不似臺灣以水泥牆、鐵絲網區隔，用意雖一目了然，美感卻天差地遠。

當年，J・K・羅琳就在這裡的咖啡館，寫下《哈利波特：神祕的魔法石》。對此優席夫毫不意外，一方水土養一方人，愛丁堡被喻為北方雅典，從十八世紀以降，達爾文在愛丁堡大學提出演化論、伯恩斯（Robert Burns）則嗜愛蘇格蘭肉餡羊肚，甚至寫成平民詩歌——數不清來頭不小的作家、藝術家、慈善家、經濟學家、物理學家、考古學家齊聚首府，滲入每個人對自由神往的生命史、遍植對萬物博愛關懷的生命樹。能想見，至今蘇格蘭人仍守護著這片——能包容多元民族，無論是誰，皆能保有尊嚴與自我的國土。

這一層又一層對事物觀察，讓他真正去感知萬物色彩，追求的不是能喚出哪朵花姿態？開花前又是什麼樣命最飽和的姿色，那它什麼時候開？曾與哪些昆蟲交流與創造生命？生啟發他去探索美的規律，若要覺察規律就需要深入過程，一朵小花開得淋漓盡致，展現如果說，馬太林部落帶給優席夫大自然之美，愛丁堡便給了他宏觀世界的光輝。後者

正如夢似幻地感到重生。他散散心後，決定先找份工作，於是油漆工成了他的新身分。他名，而是理解世界的路徑。

當優席夫出了部落、出了臺北、出了東引，將陳年往事裝箱，來到新家愛丁堡，才真有人要到酒吧傾訴。不過他喜歡油漆這事，大多時間只需要面對牆，無需面對世人；更多在英國當然還可以有許多出路，比如去農場修剪蘋果枝、餐廳總需要人削馬鈴薯、夜晚總時候他喜愛像個考古學家，觀察油漆如同觀測木乃伊般⋯鑑定時間，只是前者得判斷多長

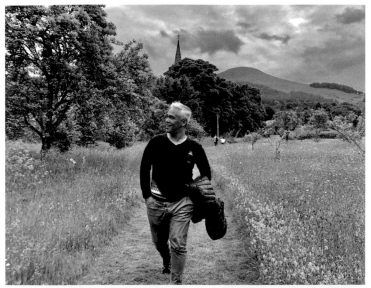

愛丁堡啟發優席夫從
大自然中觀察「美」
的發生過程。

時間會乾，後者得判斷乾了多久曾經活過。

所謂「感到重生」，是因為來到異地，總會放得特別開，好比在街頭彈首樂曲。可無論優席夫做些什麼，蘇格蘭人喜歡靜靜注視他，就在幾乎要誤解他們缺乏陽光，導致也缺乏熱情時──優席夫才明白，他們只是純粹意識自己的存在。這教會他一件重要事情：成熟是要去認知，沒有誰能真正了解自己內心深處的第一手資料。我們無從衡量他人內心傷痛，只不過當感到困頓時，別忘記這世界半數人同樣手足無措，所以專注自我，直到努力做夠，自然有人並肩，談不上什麼寂寞。

蘇格蘭首都愛丁堡，其建築、公園、街景處處保留著中世紀文化風景。

真實色彩 優席夫的藝術光旅

面對舊世界（那些見過大江大海的歷史魂魄），對一個曾被市場包裝過度的歌手來說，敢於安靜下來且真實停滯在那，相對困難。尤其在一個相信表演是直覺與天賦，而非歌聲與外貌的王國，沒人會看個體過去的豐功偉業，再大點事也是滄海一粟。這裡的人——愛丁堡人，他們思維與眾不同，允許表演有更多想像，甚至鼓勵人從任何角色身分亮相。

至於優席夫怎麼走向藝術道路，也深受舊世界的影響。那得說起他與友人同遊希臘，親自見到地中海藍天，潔白方糖小屋沿海而建，好幾日他夜裡睡得香甜，夢見三個青金石色天使到來，四周盈滿

聖母曙光，預言他將從色彩得到靈感；隔天他與朋友提起奇歷，回頭友人便引薦差事，助他日夜與筆刷、顏料為伍。只是選擇怎麼當個油漆工，命運之路天壤之別。

從學徒到正規軍，優席夫前後壁三年。他覺察油漆工需對筆觸施力得當，對光影敏銳觀察，因此閒暇時，他到愛丁堡市政府、成人繪畫班研習課程；還會走到王子大街，舊城與新城交界之處，在那座新古典主義建築裡耗一下午。朋友笑他若不在刷油漆的路上，就在蘇格蘭國家美術館，那是蘇格蘭收藏近八百年，歐洲古典繪畫與雕塑瑰寶所在，也是優席夫浸淫繪畫世界的第一站。

為了讓傳世宮廷畫家范戴克（Anthony van Dyck）、義大利文藝復興巨擘提香、法國後印象派巨匠高更教自個兒作畫，優席夫曾被視為藝術狂熱份子、博物館導覽人員眼裡的瘋徒。他會近看、正面看、跑到側面看，整個人幾乎快貼近玻璃，只為捕捉大師筆下人物神情與光影。警衛在這三年間也與優席夫變得熟稔，閉館前總會再三確認，館內沒有他這鬼祟影子。

直到，有天警衛終於受不了問：「你也是個藝術家，對吧？」

優席夫低聲複誦這段咒語：「藝術家？」然後表示這詞跟他沒半點關係：「我只是想看畫筆厚度、刷力、用色，想一探究竟藝術家生命歷程，以及他們想表達什麼。」他對繪畫百看不厭且樂在其中：「何況這裡一年到頭都有冷氣，還能跟死人做朋友。」比起陰森可怖的墳場，優席夫肯定還是愛泡在這裡，巴望能不露聲色進入創作者潛意識，抽絲剝

繭藝術的真義。

沒人知道，在他眼中莫內的《印象·日出》（Impression Sunrise）幾次動了起來，三艘小船在晨霧岸口晃盪，碧綠海面、深深柔紫、點點橙黃恍若在流動，也在對觀者挑逗。

到後來，優席夫對美感的追尋，也已經不是油畫或雕塑可以輕易打發，他深感藝術使生活走出單薄，好些年在整個歐洲美術館、常民街道、古董市集流連忘返。

伴隨晚霞雲彩，他回程總會伸手撫碰博物館的岩石牆面，感受表面雖然粗糙，可總有一處叫世人磨平。他想像那些曾靠坐在此的前人，舉起畫筆，倚望暖陽作畫。他發現自己能一路撐下去，是因為不再為了無法圓夢而大驚小怪，小時候老師要他求得一技之長的記憶片段，時刻把他拉回違反真實人生的道路，他終於跨越教育框架，找到更多可能性，找到熱情泉源且得心應手的新方向。

接著他心領神會：無需非得是畫家，才能執筆繪畫。我們祖先橫跨歐亞大陸，同時挖掘色彩礦石，在岩石作畫、甚至壓上掌印。這三年來，優席夫一直畫，雖說臨摹不叫創作，他還在消化，但他至少知道──當初不成熟說出「自己一無所有」的人，現在學會去創造些什麼，於是這夜入睡前，他大膽做了一個決定：他要持續作畫這項樂趣，更具體來說，他不再相信誰能從他身上剝奪什麼，只要他下定決心去保有。

春之曲

「蜜蜂都到哪裡去了?」這週日,優席夫和朋友開車,回到愛丁堡附近的福克蘭小村,距離約莫四十分鐘車程。此行目的是參觀中古世紀蘇格蘭國王的私家宮殿和花園,聽聞這裡有個蘋果園,專門給蜜蜂採集花蜜,他們都非常期待。整個早晨,優席夫愉快地走在小步道,欣賞野生花草自然生長,園內基本不除草,奇妙的是,環境看起來不亂,漫步其中寧靜祥和,這是唯有嗡嚶聲響的白花雲靄。

自認是花痴的優席夫,從此夢想有一天要開間花店。他會找來愛丁堡植物園的貝利氏綠絨蒿,這源自喜馬拉雅山,螢光聖藍色的罌粟花系,夢幻無比;四到六月的鬱金香花季,象徵榮譽之冠、永恆祝福,深紫色花瓣像絲綢緞面,美得驚心動魄;還有石苔花從石縫中綻放,瘠地野生花是他畢生所愛,屢屢在蘇格蘭高地海邊見到紫花盛開,都令他感到生命必然找得到出路。

他和朋友亦不下數回,約往聖瑪格麗特湖(St Margaret's Loch),地點就坐落在愛丁堡城郊亞瑟王寶座山丘附近。他此時還不知道這樣的約定,在往後成為一種友誼傳統,二十多年來,這裡的優雅倩影誘使他不斷重遊故地,他陪伴這群天鵝從少女成

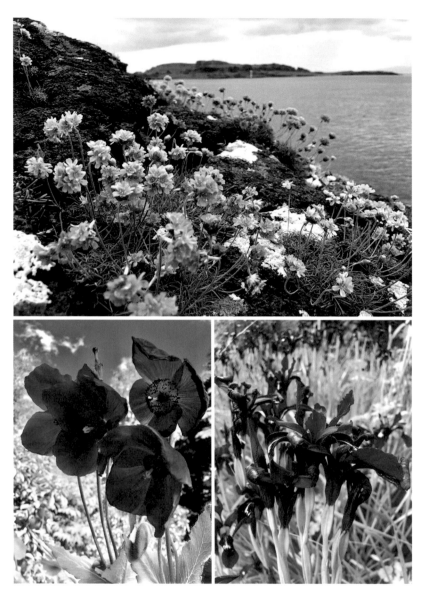

愛丁堡自然生長的野生花草，令優席夫著迷不已。

為母親，迎接牠們寶寶誕生。寒冬時，成群小天鵝遲遲不肯下水，就窩在媽媽羽絨懷裡，這畫面讓優席夫想起世上母親的暖背，都曾經是孩兒的床墊。

週日優席夫除了賞花，追尋美食的精神也從不含糊。在愛丁堡，他認為農夫市集是最值得逛的，每回來此，入口大鍋海鮮烤飯香氣迷人，蘋果木烘烤香氣，更添春天滋味。

再往裡頭一探，這兒有婦人賣釉面櫻桃餅乾和金盞花蕁麻皂、獵戶清晨獵回的松鼠與野鴿、新鮮到沾黏著雞毛的雞蛋。當季野橘果醬和石南花蜂蜜是優席夫的補貨首選；還有那凝脂奶油塗抹在司康，他更是百吃不膩，這濃醇奶油講究起來得選用新鮮牛乳，前一天擠好加熱冷凝，豐厚乳脂會浮在表層，就是那層光燦，輕輕撈

愛丁堡亞瑟王寶座山丘附近的天鵝湖。

愛丁堡假日農場市集。

起，口感是入口即化，美味程度讓整個人都變得和善。

可以說優席夫被愛丁堡滋養得很好，也可以說蘇格蘭在替他的眼界鋪路。與他年紀不差上下的英國友人，聽到他那段陳年往事，不禁傾吐九〇年代時，不列顛人盛行做個革命青年，去挑戰老一輩的觀點，什麼異中求同？人們不以為然。

同中求異，才能人人各顯特色，個性勝於身分。優席夫對此感同身受，他在愛丁堡從來無需追求「我必須做對事情，才會被愛」。但凡當地氣溫超過攝氏十二度，全城人都會跑出去曬太陽，享受陽光都來不及了，哪來時間評斷？後來每當他創作感到眼睛疲憊，也跟這些英國朋友到草皮「過生活」，走到公園放風，順手帶些作品，走訪藝廊和咖啡館，尋機展出同時，還能結識新朋友。

也就在春日某個午後，天空短暫下起毛毛雨。他出門散心，順道越洋致電母親，因為有三年沒寄錢回家了，口氣有些愧疚。幸好這段時間，他好不容易找到間街角咖啡館，硬生出五天空檔給展出，他每天報到只差沒敲鑼打鼓，最後賣掉八成作品，咖啡館老闆簡直目瞪口呆。電話裡他欣喜的大聲對母親說：「今年有能力供養弟妹上學了。」

他前腳剛報完喜，掛上電話沒多久，房東後腳便捎來好消息。他看優席夫那麼喜歡畫畫，決心支持他舉辦盛大餐會。房東覺得優席夫從拿起畫筆那一刻起，他這棟宅邸便幸運迎來一位畫家房客，如此美好相遇，不用等到對方成名才來慶祝。房東還想，這場聚會乾脆就辦在家裡，賓客得以參觀舊城古宅，這可比米其林餐廳、高檔飯店更有獨特性。

那日藝文盛會在夜裡燦燦。房東點亮屋內所有燈光，刻意不遵照嚴謹座位安排，幾位英國友人順帶朋友來，人們紛紛交流在地精釀啤酒、有哪些展值得散盡荷包去看。又不時從廚房端來佳餚，都是些黑線鱈魚濃湯、黑啤酒羊肉燉菜、清炒犢牛腎等重口味又地道的家鄉菜。人們欣賞畫作筆觸流動，眼睛不時望向優席夫，朗朗高談，向藝術家本人討教創

作理念。

說真的，每回被賓客提問，優席夫都感到「人要不自戀、完全保持客觀，實在有難度」。他嘗試從第三者角度說故事，幸運的是他在部落長大，阿美族母語和祖先事蹟有賴口耳相傳，他家人都是佈道能者，可以說從小被一群喜歡口述所見所聞的親友包圍著。

那時候他終於意識到，人與人連結是推動理想的根本。不同人看待藝術，都有一套理解與形塑觀點的進程，他不想躲在房裡，他要從容大方站出來去體會彼此文化。整個夜晚，房東不時投來讚許目光，他沒見過優席夫眉飛色舞的模樣，這也是他聽過這房客三年來的最大話量，他忍不住面露陶醉，朝優席夫走去，手裡搖晃著馬德拉甜酒，指向藝術策展人史蒂夫。

此人正仔細端詳優席夫的作品。

房東說起史蒂夫在愛丁堡藝穗節，何其大鳴大放。視覺藝術是此人策劃強項，現在只差優席夫是否願意，在前半生似乎走到盡頭的長廊，順手朝白牆推出一扇窗。

後來整場聚會，他耳邊不斷迴響史蒂夫的讚美，直到不可置信地聽見那句改變他人生的一句話：「嘿，優席夫，我們正好要辦場藝術聯展，你有沒有興趣過來？」

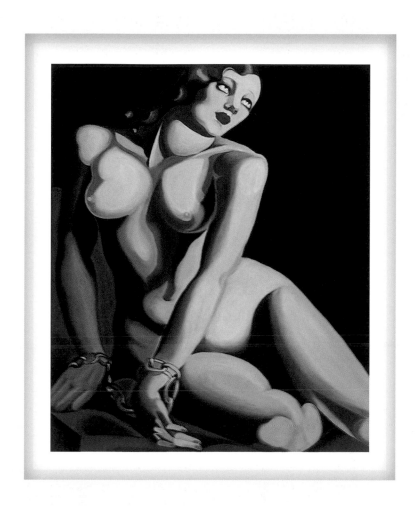

夏娃的計畫
Eve's Plan

2008

伯樂

晚宴結束，直到樓梯不再傳來噠嗒聲，優席夫一手捻亮床頭燈，把頭枕向手臂。對流浪在外的遊子而言，床不只是避難所，也是一艘夢船，返回每個人內心的原鄉。有些人在夢裡見到親人、見到同袍、見到故鄉山水。優席夫則夢見童年貧困時，一家七口寒傖的睡同一張床。

史蒂夫的到訪，讓他不禁對未來抱持希望。優席夫是那麼明白，這社會有人們想看的東西，所以在一些人眼中，他「不務正業」好幾年。只是，逃離有時候沒有太多理由，人都需要去看見世界有多大，進而找到容身之所，這半生看似離鄉愈來愈遠，無非都是為了離家愈來愈近。

史蒂夫在房東派對那晚，朝優席夫遞了橄欖枝。當場邀請他參加愛丁堡藝穗節的青年聯展。他半路出家，一個原住民身分，便足以讓他在求學和職場階段，頭頂著水盆，半刻不得鬆懈。現在他的生命色盤即將轉動，就在一個週末，一個同一時間，地球另一邊，人們剛睡完慵懶午覺起來的那種週末。

他若不相信史蒂夫，還能相信誰？史蒂夫是個英倫紳士，他有溫柔面對對藝術家內在世界，如同翻開久經失傳的十四行詩，他有

耐心去讀懂，還能翻譯成白話文。因為一心想邀請這覷脲又散發藝術熱誠的年輕人，他毫不吝嗇地給予鼓勵，從不藉由貶低對方，來讓藝術家賤售作品。

所以優席夫和史蒂夫成為長期合作的夥伴。他們彼此信任，交流一直都很自然。「我永遠不會忘記那個夜晚，無論是誰，藝術家若能遇到史蒂夫，都會感到很慶幸，最起碼確保在作品隨人消亡前，已經有人願意花力氣去理解你。」

史蒂夫後來為表示尊重，還特地和優席夫解釋展覽規模。他興奮說道：「我計劃在二〇〇五年愛丁堡藝穗節，規劃海洋航廈青年聯展，當天會邀請十位藝術家連袂展出。」

他接著說：「海洋航廈這回嶄新啟用，將帶動維多利亞公園北邊的工業碼頭，轉型為藝術與商業接壤園區。」從歷史角度來看，英國人選在紐黑文和利斯港口之間辦創作展演，走的是消弭階級、文化融合。其中紐黑文從西元前四百年便是戰略要地，隨著連結中歐與北歐航線開道，才成為多佛和懷特島之間的唯一商路。幾百年來，經由波羅的海運來大量冰塊，一概只販售給魚攤、酒店、屠夫與城堡主人。

利斯港口則別有情致，布爾喬亞旅居風格濃厚。這裡先是獨立自治城鎮，後來才成為觀光港口。百業待興前，鐵路還未見個影，港口做為開放旅客入境之用。蘇格蘭女王瑪麗一世當年返鄉途經此道，遊歷優雅壯麗的建築群，令人讚嘆的美麗石雕上鐫刻著拉丁語「Persevere」，意味不顧一切、甚至不顧反對地堅持。如今這海濱風景如畫，蘊養無數工匠與創意能人，倒也呼應藝術本意：一個人對一件事情，堅持到極致。

Ocean terminal
海洋航廈展覽
空間。

言語之間，史蒂夫興高采烈，優席夫也被這份心情感染。藝術策展與美感生活化對他來說，都是初體驗，無疑帶來些正面刺激；尤其英國人多才多藝，跟貧窮不盡然相關，從不排斥與民同樂，史蒂夫做為策展人，他也指望在港口——意味歷史與未來、古典與現代、藝術與商業的交叉點，使新興文化開花結果。

「為勞動付出體力」，到底與「為生活帶來魅力」截然不同。不列顛帝國從皇室到商賈，

這件事情深刻影響優席夫在後來跨界整合藝術、跨文化投身公益，跨城鄉弭平代溝。

藝術節讓他見識到觀光效益，美學又是如何影響人心，他想在藝術市場中，打一場游擊勝戰。

那些積極想跟他合作的國際品牌，都喜歡他能放下藝術家姿態，並且不落俗套地讓藝術走出博物館；只要認識他，包括投資人在內，普遍都對這小子帶有好感。

為了入境隨俗出席展覽記者會，優席夫特地挑了件蘇格蘭裙。他平時也穿些繽紛色彩，只是藝術圈偏好全身漆黑，已非新鮮事，優席夫沒想得那麼複雜，他只是覺得黑色牛皮材質不怕髒。

史蒂夫很喜歡他這一身野性，搭配優席夫帶出展覽的畫《吻你的每一天》，作品整個跳躍出來，哪怕這幅畫乍看沒什麼特點，就一個又紅又豔又厚的嘴唇。只是再走近一點看紅唇特寫，近距離會使人無從分辨性別。

優席夫便在極度低調中，拿出一幅最張揚的畫作，展覽開場半小時不到，便迅速把這幅畫給賣了。史蒂夫很高興，他意識到自己眼光不錯，這人也絕非等閒。愛丁堡這般接受

多元性別的城市，懂得欣賞優席夫的吻是面對公眾的，不帶情色、不淪為戀愛腦，它橫跨階級與性別，優席夫因此連續三屆受邀在愛丁堡國際藝穗節期間，參加不同單位的藝術美展。

接下來兩、三年時間，優席夫四處奔走，持續讓作品有更多被看見的可能。他敲門文化咖啡館、高端餐廳、私人藝術沙龍，在維多利亞街小藝廊參加聯展，一個人身兼品牌行銷、活動策辦與公關主持。

這條道路，走出他對愛丁堡，甚而整個英國的同病相憐。無可諱言，發展創作對某些人來說，就像一段認清自我的旅程。只是我們時常覺得很了解自己，理所當然能同理他人，其實不然，優席夫想：人們唯有不斷願意「再發現」、「再重新看待」的既有認知，才能從創造中還原忠實色彩。

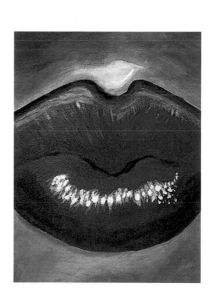

吻你的每一天
Kiss you every day

2008

他觀察不列顛位處大陸邊緣，與整個歐洲大陸之間，被一道英吉利海峽相隔，自此成為一座不起眼的島國——這和臺灣，和部落，和他自己的時運有那麼些相近。也就這麼一個不起眼島國，從十五世紀海上霸主，到工業革命引領世界，這一條航線狹長且曲折，如同那日漂泊夢船，只是優席夫原先念舊的是一張新床，如今深不可測的是整片大海。

倫敦

愛丁堡的世界是一座溫室花園，風雨吹不出褶子的寧靜城市，縱使面朝最冷冽的冬日，也比任何時分接近春。倫敦則人文薈萃，更像是一場化裝舞會，時光從密集建築的縫隙溜走，忙碌的人們總在夜裡牽起狗，車輛大燈一開，彰顯出她堪為國際大都的精神抖擻。

二〇〇九年的優席夫，終於來到藝術市場的一級重鎮：倫敦。那日晚上他約了朋友看演出，在此之前，他們先到西區蘇荷喝杯咖啡，再沿著泰晤士河走到泰德現代藝術館。「走在泰晤士河畔，陽光剛好從厚重雲層中灑下來，頓時灰調城市，立刻就燦爛了起來。英國國會大樓背後的天空，還出現了宛如古代油畫裡的中性色調，那極富神性的古典美真是好看。」同樣是下雨，這是優席夫來到西區，對光彩的詠讚。

如今西敏市豪宅似錦，攝政街飯店林立，任誰都很難想像，昔時蘇荷是歐洲流亡者的聚會所在；後來夜總會、歌舞廳密集鼎盛，成了倫敦的性感帶。在一個又一個時代交疊之間，混血出高級又通俗的面孔，想當然耳，這張華麗面孔自然是屬於夜晚的。

於是，優席夫凝視在街角塗鴉的畫家們，當下靈光泉湧，突

破了藝術家對時間和場域的限制，他找到全新看待倫敦的方式：「夜晚在西區從來不是一段時間，而是地點。」那誰的地點是白天，甚至是日當正午？

貝爾格拉維亞（Belgravia）。

那裡貴為世界最富裕住宅，連排清一色高貴白牆，郵政編號是 SW1，與鱗次櫛比的政治中心和白金漢宮同碼。住在裡面的人，訴說英國權貴的血是白色的；在過去，城堡裡的奴僕花一整天時間，專門切出雪白糖塊，潔白無瑕意味著財富與教養。

臺灣文化部駐倫敦單位在他抵達後，安排了一場餐會，就約在貝爾格拉維亞近郊的隱密餐廳。從窗口望出去，景觀在街道延伸，下方有廣場，層排的皆是白色柱廊。第一次來到貝爾格拉維亞用餐，優席夫只覺得這區域出落得井然有序，餐廳或許會隱藏一群五官端正的人們，將所有食材都仔細的秤量。

如若臺灣人是透過辦桌，交流情誼；那麼英國人是喝杯午茶，結好知己。優席夫向來是餐桌上的談判高手，一方面，他的祖先會在用餐前，凝神唱《謝飯歌》，家裡雖然不富裕，但富裕人士偏好的儀式感，一點都不能少；另一方面，傾聽是他的看家本領，能聽得出重點，到底是周遊列國，見過世面。

當大使與英國代表對話時，他安靜凝聽，原本他並不想來參加一場說些表面客套話的聚會，端出的佳餚會似抽象畫深奧隱喻，分量只是意思意思，不是真要給客人吃多少；但等優席夫真到現場以後，他反而放鬆了起來，驚嘆這簡直像吃一場家宴。

大使話匣子一開，向英國代表介紹，藝術家從愛丁堡來到倫敦，此行著重於推廣臺灣原住民文化。英國人視線一對過來，優席夫就像被接上電般，從南島語系起源地臺灣，一直講到蘇格蘭男人穿裙子，與部落傳統裙裝文化巧妙相似，甚至談到威士忌與部落糯米酒的口感差異，最後大家都覺得這場晚宴實在精采萬分，連帶的也是對優席夫本人的評價，甚而是對臺灣的印象。

只是一場檯面上的文化交流，無法遮掩倫敦藝術市場背後的暗潮洶湧。這些年優席夫來往倫敦，他多半知曉在類似歐美國家首都，藝術機構普遍偏好藝術家來自地方，通過作品傳達在地特色是「表」，本地創作者穿梭西方知名藝廊，成本相對舶來藝術家低廉是「裡」。這意味著，當買家希望所謂一流作品曾經遊歷世界各地博物館，可是藝術

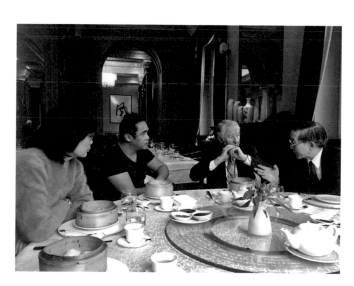

優席夫前往倫敦，
與外交使節進行
餐敘與交流。

家若沒有伯樂幫襯，想要推開其他國門，絕非易事。

那些畫廊機構拿到潛力作品，也只想出售給企業名流、專業人士抑或名流顯貴，好締造藝術作品的經手價值，所謂「經手」，走得不是炒作高價的無限循環，而是能長久禁得起市場考驗的永恆流傳。

有沒有捷徑？有。把自身定位弄明白，把目光放到布爾喬亞中產家庭，把作品傳遞給懂得欣賞的人。然後保持初心，多出門、多結交朋友，看看藝術文化圈有什麼別出心裁的好玩合作。對優席夫而言，跨界這種事情，無非是開拓自己各種潛力，憑著「never try never know」的好奇與膽量，為自己創造道路，成為多元發展與創作豐富的藝術家。

身為野生藝術家，優席夫來到一級戰場，走的自然也是野戰。他本質上無法被框限在學院，因為他是屬於陽光與海的人。與其讓一個人的本色，被裱錮在畫布表面，他更喜歡顏色可以躍出牆面、跳出畫框。

也就在這一年，他從零開始經營 Facebook。他在異國發現藝術家上網很重要，可以使人生不至於扁平。雖然他不懂為什麼那麼多人，寧可放棄面對面的交流，也要低頭滑手機，怎樣都不願和認識的每一個人用餐，學習欣賞對方的本質，無論是朋友，還是敵人。

平日鮮少碰電腦與社交媒體的優席夫，對數位社群經營，自是白手起家。時下英國社會的年輕一代，他們與教堂的聯繫愈來愈少，建立歸屬和精神聯繫的是健身瑜伽、森林露營與廣博網路世界，大眾能夠共享任何事情，允許不同身分與觀點的人之間，建立緊密關係。

優席夫選擇在網路世界構築另一個舞台，不是去喬裝美好生活；事實上，美好的故事從來就沒有人要看。他準備好面對公眾，那種「online」，讓他覺得自己跟一群被現實壓垮的人，站在同一陣線。

他會這樣做，也來自歐洲對任何身分的包容且尊重。當臺灣還在追求一技之長，歐洲鼓勵人們擁有多項技能與副業；隨著網際興起，人們將此視為尋求合作、培養新興趣、找尋夥伴的途徑。優席夫捕捉到一股氛圍：人們在虛擬社交平台展示自己，無不反映所在城市背後的公民意識與文化動感；他想藉此重新面向臺灣，拔掉上一代要他躺入棺木的釘子，不再做任何隱藏，更無需過度美化。

可想而知，當這消息通過網路傳達，便引發許多人的好奇與嚮往，而優席夫最愛做的事情，就是分享。

尋根

二〇一〇年，當優席夫決定回臺灣，他是期待能夠被理解且認同的。那時他感到「熱情」二字，隨著人生不同階段，從鮮豔亮紅阿美族色彩，漸漸地斂簡成清爽原色。

回想當油漆工以前，音樂是優席夫熱情所在：「我愛歌唱這件事情，變成我的熱情。」歷經星夢喑啞、歐洲洗禮、市場冷暖，他明白唯有認知不足，才會有動力往前：「這時候的熱情，是你願意承擔有意義的痛苦。」

臨行前，摯友尼爾當頭棒喝：「你說你是來自臺灣的原住民，我們怎麼從來沒有看過你，畫自己的傳統文化？」

熱情來源忽然間變得有跡可循。所以他一抵達桃園機場，便婉拒四面八方邀約，直奔部落。透過親友襄助，他驅身南至屏東排灣族部落，飽覽琉璃珠與石板屋；飛往蘭嶼跟達悟族學習造船技術；拜訪泰雅族，研究瀕臨消失的紋面藝術；走進深山採訪耆老，蒐集符碼與圖騰典故。半年來，他追本溯源，匯聚一塊原住民的文明流域，遠比他想像的還要震撼且遼闊；他體會到往年吸收異國文化養分，無不使他變得懂得欣賞故鄉。

於是，他如同初訪愛丁堡時，帶著故事主動敲門，找尋能夠

帶動人們，重新看待原住民藝術的管道。

時至四月下旬，優席夫和介紹人來到仁愛圓環，赴誠品書店之約。這間書店早期因開關文青生活型態，亞洲團隊享譽盛名。這回領了優席夫進門，先是友善闡述臺灣近幾年文化內容產業轉變，市場與消費者的口味向來是關鍵，觀察政府走向也情有可原。但言談之間，這群與會者對藝術文化的激情，被商業磨礪得千篇一律。

優席夫仔細傾聽，察覺人們趨近單向市場思維，往往喪失敏銳，對世界發生什麼痛癢無感，還指望他這個半路出家的創作者，能順從地被善用。他發現自己有些格格不入，儘管他很努力表現得進退有度；面對這群菁英先入為主、用同樣的姿勢敲槌喊價，他像是看待一群頭很大的人，該多麼容易失足。

不管怎樣，這群人確實敏銳可嘉，但高人一等的氣勢始終緩不下來，他們逕自斷言：「當你還沒有成為大樹之前，如何成為一個能給的人？給你三年時間，等你有了名氣與影響力之後，再回來找我們。」言下之意：「市場沒有捧紅一個人的道理。」

會面結束，自此各走各路。優席夫不再緊抓合作目的，他想像世界容許各種聲音，原民意識需要昇華，他要走的是魯迅先生那條：「其實地上本沒有路，走的人多了，也便成了路。」。旅居英國多年，他認知感官文化體驗，不全然是一門消費藝術；他認為通過體驗來生產藝術，受眾從被動接收者，轉化為藝術生產者，這樣作品對他來說，才稱得上真實交流。

所幸，漣漪人基金會創辦人朱平懂他。朱平是先看到優席夫的色彩與能量，才知曉他是原住民，於是告訴他：「我看你常常往世界各地旅行，有一天你走累了，一定要回來部落，不是要去改變家鄉原貌，而是要去豐富部落。」後來，這位恩師，成為他固定往返英國與臺灣，將機會與資源帶給年輕一代的幕後推力。

大致從這一年，優席夫走出另一條道路。往昔傳統原住民藝術家，更確切像是工藝家，皮雕製陶、紡織樹衣、竹筏古船、藤編技藝、祖先做什麼，後代就從業什麼。優席夫則是觀看世界潮流變化，注入祖先哲思，轉譯成現代人都看得懂的繪畫；思維媒介不盡顯於畫板，他會使用社群網絡，聆聽觀者心聲，實是走出藝術象牙塔的覺醒。他的動態不時出現遊歷他國表述，文字浮彩聯翩：「螢光色系鳳蝶、美麗花紋瓢蟲」，盡顯對事物的獨到觀察。

毫不意外，在二○一○年週四的一個傍晚，優席夫將臉書帳戶，正式改回阿美族名：優席夫·卡照，「Yosifu」源自《聖經》裡的人物約瑟，蘊意帶來祝福與豐盛，以及反敗為勝的勇氣；「Kacaw」指的是守望者，守望本心不負祖先期待。

全然接納自我的優席夫，走上創作生涯的高峰。他從最原初西畫風格，點滴積累注入部落元素，那不是三言兩語，所謂「畫些原住民的東西」可以蒼白解釋；那是從歷史暗流打撈遺緒、對所處生長環境的思察；那是在走向國際前，優席夫將當代藝術色彩，好好釐清的階段。

「所謂當代藝術，是與我們歷史文化攸關，探討當前社會議題與反應當下生活狀態的藝術。」優席夫帶著這番自覺與意志潛心創作。二○一○年，臺灣人收到賀喜捷報，人們口耳相傳阿美族旅英藝術家，與兩百多位來自世界各地能人角逐，入選頂尖學府——倫敦藝術大學 BanDao 組織舉辦的全球華人藝術大賞：十大當代新銳藝術家。

就這樣，他首度以原住民母語議題，走向國際藝術舞台。作品《說不出》（can't speak）描摹頭戴阿美族頭冠的女性，手指搗唇，做出噤聲姿態，傳達政府迫使人們改說國語的過往：「我是五年級生，五十七年次，小的時候我們在學校被禁止說母語，客家話跟閩南語都不能說，所以現在我們的孩子，沒有辦法再把媽媽的話說出來了。」

這幅畫是長久沉默以後，面向公眾以「手勢」營造出的美學語境。敘事主訴每個民族的生者多少經歷「說不出」的歷史事件，成為命運深處藏著卑屈的遺孤，這道難以言明的傷痕，是多少世代何其不想去化解的祕密，最終在某個女性身上得到合時合度的表達。不難想像，《說不出》一躍成為倫敦 CandidArtGallery、BanDao 亞洲藝術獎聯展主視覺。

一夜之間，倫敦街道、學院府廊到霓虹酒吧，英國人熱血奔騰，優席夫「原色風潮」席捲大不列顛，他們不吝讚美這位來自臺灣，卻在愛丁堡發跡的藝術家。從油漆工到藝壇黑馬，真正把自個兒活出彩，他的作品活潑生動，尤其肖像畫特有的圓圈標誌，大膽創新地烙在人物背影，成為人們記憶銘刻的亮點。

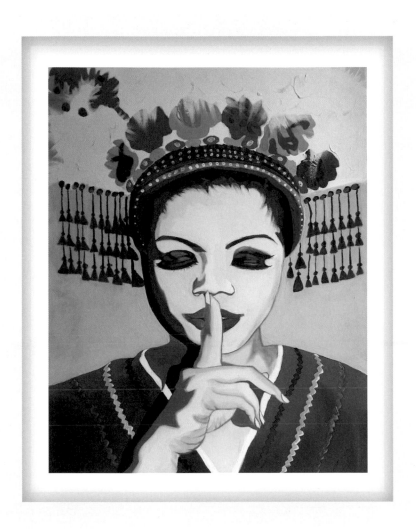

說不出
Can't Speak

2010

自畫像

「各位好，我是優席夫。我很幸運站在這裡，要感謝嚴長壽先生，他激勵我走出一條自己的路。這些作品，成為我表達部落文化、社會觀點、公益關懷的載體。」優席夫講這段話時，身旁作品是他的自畫像《我聽見自己的聲音》。

畫作裡，二〇〇八年的優席夫，還是個小鮮肉。如果仔細觀看畫作，左上方有個粉紅色方窗，為了呼應這扇窗，他將左手捂住右半邊胸口，那時少年頭戴部族花環。優席夫提及卑南和排灣族媽媽在孩子滿十八歲時，會就近採集野草花果，製成花冠慶賀孩子成年；魯凱族則編織花環用來敬仰耆老，花團堆得愈高，往往德高望重，才能擔得起冠冕祝福。

跟優席夫打過交道的朋友，都能感受他的存在本身就是一種祝福。雖然經歷許多磨難，但他出席任何場合，總能自娛娛人，現場笑聲不斷。他面對敏感尖銳的話題，都能談笑風生，先把氣氛掌握好，再求人把話聽進去。他還提到困擾自己許久的膚色問題，說自己這塊鮮肉，從年輕時就像是風乾晾曬的臘肉，沒人懂得欣賞。

小的時候，他為此深深自卑。亞洲普遍的審美觀求一白遮三

醜；他當初忍不住埋怨雙親，何須把他生得這麼黑，成長階段受盡汙辱。尤其在學校，他的名字是「山地人」，是「番仔」。

誰能想到，他這身膚色在歐洲受的待遇迥然不同。「我到歐洲，最常被問膚色是去哪裡曬的？」他說天生的，歐洲人不願意信。「他們要我連月亮、太陽照不到的地方，也拉下來看一下！」因為他這身性感蜂蜜琥珀色，是花錢助曬不出來的。後來他才曉得歐洲朋友──尤其那些皮膚賽雪、脆弱得要命，只要陽光曝曬五分鐘，就得趕緊躲回陰影裡的歐洲人，是多麼羨慕他能隨時隨地活在大太陽底下，渾身散發健康光采。

二○一○年，優席夫回到臺灣。先去拜會臺灣民歌之父胡德夫，隨後胡德夫又將他引薦給公益平台文化基金會董事長嚴長壽，嚴長壽直截了當，鼓勵優席夫回到根源：

優席夫回部落帶孩子創作，在森林裡展示作品，大自然本身就是美術館。

「畫你自己的文化，這樣才有溫度，才能感動人。」

於是優席夫規劃每半年，回部落帶孩子創作。只不過，起初沒有資源怎麼辦？他告訴孩子，以自然為師：「我們以地為畫布，以樹枝為畫筆。辦展選在森林，我找來村民爸媽一道幫忙，用曬衣繩掛滿孩子的作品。讓大自然本身，成了美術館。」

後來有能力添購顏料，優席夫陪著孩子，透過繪畫勾勒對土地的認識，從探索自我培養對自身文化的認同。孩子們眼中的世界，也紛紛藉由畫筆傳達出來。他印象最深的一次是，有個國中女孩埋頭畫阿嬤，那雙黝黑大腳纏裹白布，踩在褚橘色的土壤，上頭沾染泥土跟稻草，淨是耕作痕跡。孩子說：「阿嬤為了養我們下田工作，弄得腳到處受傷。雖然別人會覺得很醜，但在我

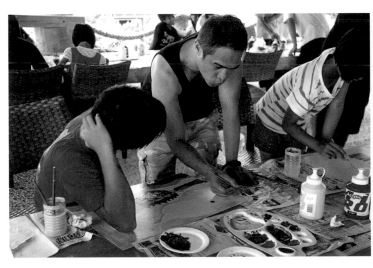

眼裡，阿嬤的腳是最美的。」這番話把一票村民和優席夫都感動得不得了。

他感覺得出來，孩子受到美感陶冶而日臻自信。後來，優席夫下定決心培養「腳踩部落，眼觀世界的孩子」，他呼籲社會，在部落看見孩子，請熱情給予讚美，停止不成熟、不友善的對待：「我們孩子從來不是基因的問題，而是機會的問題。」他亦決定帶領孩子從部落風景描繪，轉移到「自畫像」創作，任各式各樣生命色彩，迸出覺察自身的靈光。

沒想到自畫像這事，從部落一傳十、十傳百，藝術影響力無遠弗屆，竟吸引無數小孩和大人前來。奇妙的是，肖像畫在現代藝術世界中，從來就不是個流行項目，甚至還有點老氣。早期自畫像用意在讓人們仰望貴族，大多掛在城堡門廊上方，而今只要拿起手機，隨時都能有張自拍照，哪有什麼稀奇。

想當然，那個隨身帶本袖珍筆記本的時代，已然成為懷舊風情。優席夫自己也不這麼做，他跟大家活在同個時代，同樣是用手機來記述當下。所以，他帶領人們自畫肖像時，會請學生找出一張自拍照，而非一面鏡子——在過程中，他喜歡啟發人們作畫，避免一個勁不斷給意見。因為要知道，許多美術班孩子都在這熱鍋階段，被澆熄熱情，他不忍心眼睜睜看著一碗湯冷掉。

在優席夫這裡，創作與學習全然自由，一旦上課，他不教導學員用色，反倒請他們留心大自然，到戶外散心，感受光影、花草樹葉和昆蟲鳥羽的色澤變化。一旦對環境有所覺識，色彩敏銳度逐而提升，一切自然求的不是繪畫逼真，反而是回歸內在情感真實。他還

會讓學員「放飛自我」，天馬行空大膽玩色，蘋果沒有非得要紅色，螞蟻也可以螢光綠，蝴蝶七彩斑斕，西瓜偏偏畫成深藍，創作效果讓人驚喜讚嘆。

「當我們埋頭畫自己時，還會感覺心靈在成長。」優席夫說，進入冥想狀態的繪畫歷程，會讓人停下手邊所有事情，專注用色彩表達情感，用色塊模擬重量，畫布這時是容器，會盛裝不同姿態的自己。所以我們會看見，有些人把力量畫進頭髮，有些人拒絕成為框架。透過優席夫，人們理解藝術是原始的，要能夠去肆無忌憚甚至不怕凌亂地——展露獨白，喜歡自己。

最精采的莫過於，所有人都畫完以後，優席夫會邀請大家交流與分享，我們聽見別人（對他來說是自己）的聲音，因為理解，學會尊重，別人瞬間成為「我們」。這些來繪畫的人們，都見到顏料從他們指尖流出，恍若藝術有股神聖力量，它會讓心門像是虛掩，人們用無畏且柔軟的形式，走進彼此房間。無論是我們身邊的人，還是藝術家本身。

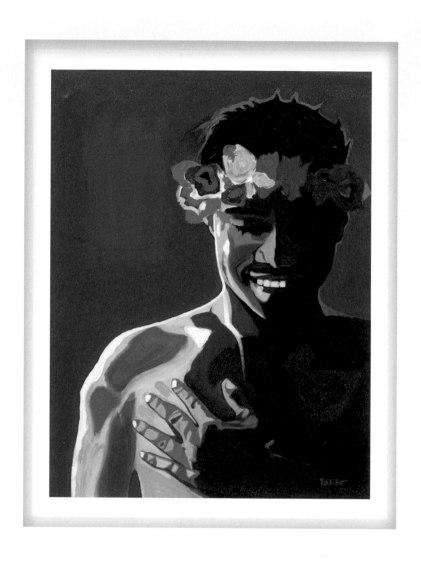

我聽見自己的聲音
I Hear Myself

2010

聽見自己的聲音

優席夫的房間，無論在愛丁堡，還是花蓮，床單總是白色的。他精神有潔癖，對什麼都可以敞開大門，唯獨對自己臥房不容塵事。都說阿美族的天性是愛分享沒錯，但如果什麼事情都叫人分享，那叫掠奪。

自畫像《我聽見自己的聲音》背景在一處房間內。可它的出現，如同優席夫所言，當他由衷去承認自己是誰，甚至回歸族名，他才終於聽見自己的聲音。回復族名，也就二○一○年的事情，那是臺灣解除戒嚴後第三個十年，他受到嚴長壽邀請，連續三年全程參與「花東藝術創作夏令營」，自此他與雲門舞集林懷民、全球五大打擊樂團朱宗慶、民歌之父胡德夫、爆破藝術家蔡國強往來親切。

那段時日，慈善公益活動與採訪滿檔。他感到收穫頗豐，感觸也多：「工作結束後，我通常會待在房間裡面，要有舒適圈。」談起舒適圈，對優席夫而言反倒是「關照自我、面對悲喜」，諸如此類談不上舒心的反覆鍛鍊，但這也是他心靈遂而強大的原因。

自畫像反映出，他很需要自己的空間。那扇窗得先有心房，

才能有牆面去嵌窗。窗戶具體朝向某段真誠、纖細、敏感的青春歲月。那時，他很早徹悟人類共通的本質——太陽與月亮並存在每一個人的身體裡，呼應阿美族做為母系社會，倘若每個人都是雌雄同體，那麼尊重女性這件事情本身，也是尊重自己。

鮮少人知曉阿美族傳統，男人是月亮，女人才是太陽。他外在給人感覺熱情四射，內在像月光般溫柔照拂眾人，他無法不去在乎每一個人的感覺。一次擁抱，那些都是他會感受到的細節，珍惜人們每個眼神注視。一次無意間的肩膀觸碰、一次擁抱，那些都是他會感受到的細節，他淡笑說：「人終歸是情感動物。」

回過頭來，那來自心底的疲累，不在於跟人相處過多，反倒是人們對原住民了解有限。回顧二〇〇九年八八風災那時候，民眾拍到原住民倒掉捐贈食物，記者大肆報導他們辜負大眾愛心。後來深入探究發現，人們把大廚帶去部落，都市烹調對於族人雖是大開眼界，然而原住民飲食習慣主要為蒸、煮和烤，既不勾芡也不求錦上添花，精烹講究的美食反倒成為他們的瀉藥。這次經驗提醒那些想要援助部落的人們，重新理解原住民文化與生活，也開啟原住民飲食的健康風潮。

再來，豐年祭當時在臺灣，被誤解成營火晚會、熱舞派對。每年總有那麼些人到部落，想方設法在莊嚴神聖的祭祖儀式，將閃光燈開到最大，指使族人擺動作拍攝，玩鬧景象層出不窮，欠缺尊重。阿美族豐年祭又稱「ilisin」，等同於漢人過隆重新年、祭祖感恩的本意。

甚至當民眾到部落觀光，見到「文面」原住民，隨口用古代罪犯刑罰「鯨面」喊人；殊不知「文面」在當地習俗代表男性具有戰功、對部族有貢獻，抑或出身貴族。泰雅族女性若能文面，也得懂得織布、護祐家庭。「泰雅族還相信人死後，會越過彩虹橋，跟祖先相認，要用什麼相認？就是臉上的 QR Code，每個家族都有高辨識度的彩虹印記。」

到了二○一○年底，優席夫終於嶄露頭角，專心投入部落教育。人們問他怎麼不畫些百步蛇及漂流木？在歷經許多哭笑不得的場面後，優席夫想推動藝術普世價值，也是想改變刻板印象：「如果藝術可以讓一個人的靈性被滋養，充分培養多元觀點，包容別人跟我們的差異化，這是對在地有貢獻。」

在當時，臺灣從教育文化到培育人才，追求同質性是社會普遍現象。人生似乎只有一條功成名就的道路，我們將單一觀點，套用在別人身上；過去，跟大多數人一樣，優席夫活在社會底下，他因為從小經歷炎涼，不想成為任何人的負擔。嚴長壽在這時候出現，在他的西畫追求中指出盲點，讓優席夫轉向自身部落背景，透過作品發掘幽默與省視角。

從那時候起，優席夫作品看過去都很鮮豔、很快樂，然則背後隱含對社會批判、對環境關懷、對人跟人之間的關係探討，這成為他在國內外藝壇受到重視的起因。

二○一三年桃園機場個展「大地的聲音」（The Voice of The Earth）。他回想當年怎麼傷心離開，轉眼原民美學個展「大地的聲音」朝他遞出邀請函。優席夫到第一航廈，舉辦新都已經是十二年前的事了。此時他是一座橋，橫跨部落與漢人、個體與世界之間；他在阿

美族土生土長，他有都市生存經驗，與歐洲生活同步，他期許自身能成為原住民腳譜轉捩點。

也因此，他在熱情迎接大家前來部落同時，誠懇請人們拋下對部族的成見：「如果你帶著成見來到一個地方，你會很容易抱怨；當你歸零，才能發現眼前一切前所未見。」對於真心想助部落一臂之力的朋友，他坦誠，一股腦將城市思維移植部落，肯定行不通：「請坐下來學習去傾聽，關心部落喜歡什麼、不喜歡什麼，給對的東西，才不會浪費資源。」

優席夫舉例：「原住民大多不是讀書的料，可這不代表我們愚鈍，孩子明明擅長的不是數學，你要他去當會計師，他會很不快樂。」部落孩子喜歡運動，只需做好生涯配套，退役之後可以做教練、生態導覽，或是做復健醫療項目，只要有條理、有制度地幫下一代規劃。

他指出另一個都市人容易有的誤解：原住

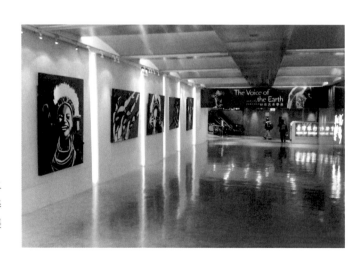

優席夫在二〇一二年於桃園機場舉辦新原民美學個展「大地的聲音」。

民窮到飯都沒得吃。「我們滿地都是食物，我們缺的不是食物，缺的是教育資源。」有些部落媽媽想要學電腦操作，小孩子想要學程式設計，還有族人想學花藝，優席夫挽起袖子，邀攬企業集合師資進來。「我們缺的是機會，缺的是教育平等，這樣就好了。」

他盼望人們體認：臺灣是一個多元族群島國。有一群人叫做原住民，千百年來守護這座島嶼，與宇宙萬物共存且演化生存智慧，孕育出自給自足、堪稱永續典範的樂天文化。

可是這群人沒有得到應有的尊重，歷經漢人拓殖、日本殖民、國民政府一次次強勢文明的磨難、摧毀與欺凌，在夾縫求生、根脈被剝削殆盡之時，仍不停止在地球萌芽。

最終在臺灣，文明進步是屬於眾人的。原住民文化是我們的 DNA，是南島民族的起源，任何步向國際，最終要尋找自我認同的人，都會在將來回頭認識臺灣，無法輕易漠視原住民存在。幾十年來，從政府到企業界都致力縮短城鄉教育差距，以改善社會貧富不均，便在於這一切關乎到國際整體文化的軟實力，與所有人息息相關。

此時此刻，我們知道這股洪流是堵都堵不住的，優席夫正越洋從港口上岸，還有許多臺灣不具名的芸芸眾生，都正在創生。

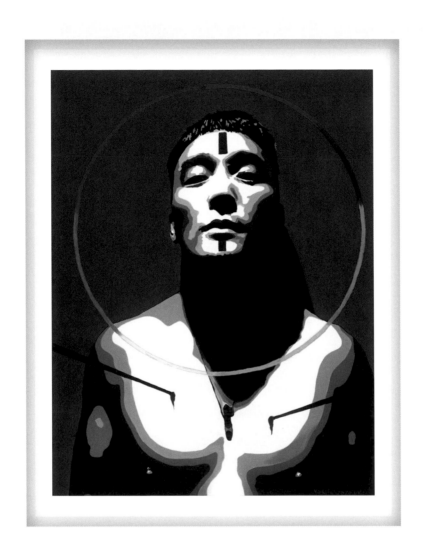

印記與榮耀

Mark and Glory

2021

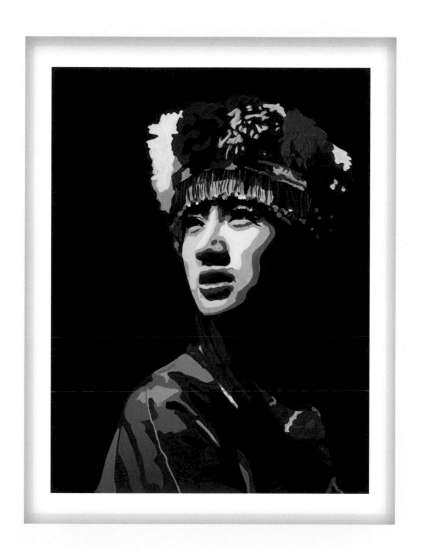

我將永遠記得你
I Will Always Remember You

2021 ●

天時地利人和

哪怕是現在，華人思維裡仍存在潛規則，靠吃飯談生意，靠人脈找出路，誰不是像《畫皮》裡的狐妖那般換套皮囊呼吸？對優席夫而言，先有代表作才會有人看見，有好作品去傳達理念，人脈才有意義。與其起初就靠關係，不如親身經歷。優席夫說：

「從小爸媽扶持你走路，你會以為是自己走，一旦放手，就容易跌倒。」

腳踏實地雖然辛苦，可是人有什麼，遠比人是個什麼，重要得多——優席夫的品性無疑是寶貴資本，他所做的那些努力，盡顯在色彩燦爛的畫作、日益起繭的掌間。以前在他有限的目光裡，世界正酣眠，害怕被拋下的情緒，無時無刻籠罩著他；現在優席夫走到嚴長壽面前，大概是找回自信，人精神了，顯得多了份底氣。

「陽光總會去守望能度過寒冬之人。」見過無數大風大浪的嚴長壽提點優席夫：「外來的資助不該是我們期待的，我們應培養獨立與跟環境相處的能力，才能活得有尊嚴。」這股企業家精神，影響優席夫鬆寬自己的肩膀，他仍然在乎別人怎麼想，可是他清楚人們的主觀，再也沒有他看自己來得客觀。

二〇一〇與二〇一一年，從胡德夫到嚴長壽提攜——可謂好事連年的「粽子頭」。先是隔年，TED×Taipei 年會「未來能量準備爆發」（The Future is Now），計劃在華山藝文中心，優席夫以首位受邀原住民身分，倡言土地人文與創新。這一邀跟愛丁堡國際藝穗節同步，二〇一三、二〇一四年他連講三場，每一回他都為了有志青年，特地搭機返國。

接下來，匯集各路藝術奇葩的創作大展「Pulima 藝術節」在松菸文化園區，參與臺灣史上首度以當代原民為母題的藝術節；「Pulima 來自排灣族語，意思是雙手靈巧的人。」優席夫讚許主辦團隊心思靈巧，體現難得具有國際水平的策展。

「好的展覽能夠看出藝術家創作方向，不全然是為了掌聲去表演，而是能使觀

優席夫受邀 TED×Taipei 年會，分享自身的創作想法。

真實色彩　優席夫的藝術光旅

者，以最近距離看見筆觸、堆疊、生命軌跡，使觀者掙脫既定架構，思索未來往哪個方向走。」對於藝術家，則會探討何謂美感信仰，以及發展繪畫進程。簡而言之，一個好展覽會讓雙方都成長。

接連好事還有臺北國際藝術博覽會來信，洽談年底規劃原民當代藝術特區，地點在世界貿易中心。這份邀請非同小可，原民藝術進入主流空前絕後，優席夫決定為此繪製新作。這對他不難，從事藝術生產，他向來不太需要助產士。他思緒蘊養無數回憶——融合這些年遊走世界各國，步履西班牙、夏威夷、祕魯、荷蘭與美國等處靈光，轉瞬色彩便能滋潤荒地。

只是，他不再感到寂寞。那段時間的夜晚，他感到黑暗包覆著美意。每當閉上雙眼，優席夫會讓夏卡爾、高更和達利潛

優席夫應臺北國際藝術博覽會邀請，在原民當代藝術特區展覽作品。

入他的身體。

「在我的內心世界裡，一切都是真實的，比眼睛所見的世界更真實。」（夏卡爾）

「我閉上眼睛是為了看。」（高更）

「話語之存在，是為將你引入歧途。」（達利）

大師雖已逝，但未加雕琢的智性雋語將他引入坦途，優席夫腦海靜止於暗房當中，內心羅盤以最緩速度指引，而後他張眼——光線和色塊盈滿了他。

恰好在這時刻，誠美建設遠洋致電，請優席夫在國家戲劇院甘泉藝文中心，為原民希望教育工程計畫，對企業界勸募。緊接著，國內藝術界指標性主流雜誌《典藏藝術家月刊》，刊登他在紐約隨心所繪的《Power in Me》，一時之間，優席夫成了藝文網絡的熱門關鍵字。

自從他的藝術有了行動能力，誠品書店重新找上了他。這回誠品藝術基金會高階主管邀見，讓他受寵若驚。至少兩年前，對方期許他是棵大樹，成長雖緩慢，總歸需要時間來成就，只是沒有想到機會來得這麼快。

為這段時間幸運與眷顧接踵而至，他興致勃勃完成部落系列畫作，回臺灣前的週末，還臨時起意在住所辦場私人畫展。想不到十多年前，他剛來愛丁堡沒幾個朋友，人們彼時

8 sands*hour*

散時間

讓散時間有意義　為自己積累改變的準備

對他關心程度，遠不及會飛的掃帚；哪知這天邀請函發出去，英國人聽到畫作即將運回臺灣，一口氣來了八十多位友人，大家爭相欣賞新作。

那日優席夫是起晚了，醒來時上午十一點，下午兩點開展在即。他活脫脫嚇自己一大跳，所幸，辦私人活動經驗老到的他，三兩下便將西班牙桑格麗亞雞尾酒布置好，輕食甜點全上桌。當他把窗戶全打開來，整個午後暖陽普照，自然光就這樣灑落在畫作。來客無分你我，包括西班牙、義大利、澳洲、波蘭、馬來西亞、新加坡和東歐的友人，大家搖晃著酒杯，愉悅且盡興。優席夫拿杯紅酒獨自站在旋轉梯，觀賞眼前景象，「What a beautiful sight!」他心裡想。

坐上飛機時，他已然歸心似箭，他想念芭樂和地瓜葉。和母親報完平安，他趕忙提著幾大箱行李，奔赴臺北國際藝術博覽會，他這回帶來的《Should we talk》描繪兩個部落女孩如同孿生，相鄰而坐：「我們如此的靠近，卻是遙遠的陌生接觸。」

優席夫藉此表達現代科技得來便利，副作用是人際疏離。回想舊時族人若要傳達重要消息，都得仰賴飛毛腿，穿山越嶺至各部族；現在手機首次出現在部落創作，成了無分國界，大家都看得懂的視覺概念。優席夫此舉無疑拓寬了畫意，妙喻部落和科技與時並進，留下意想不到的風景。

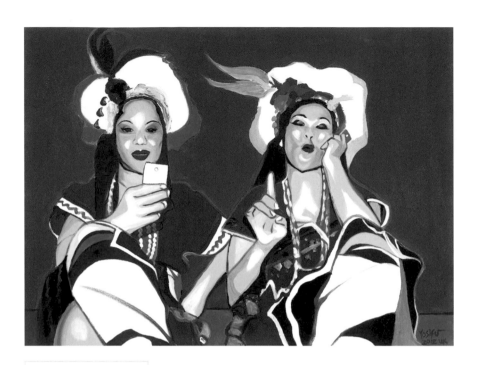

Should we talk

2012 ●

真實色彩　優席夫的藝術光旅

勇士

連續創作了好幾週，優席夫覺得今天該出門透透氣，找個爵士音樂空間，緩解緊繃的心情；就在他穿套夾克、頭髮梳齊準備要出門時，又覺得去哪都太晚了，最後仍然回到畫室，放著愛黛兒的音樂，切些黃檸檬，調和杯琴湯尼，一切安安靜靜的。

創作進入二〇一三年，優席大私下練畫時，落筆喜歡簡化，偏巧藝術創作化繁為簡，要求一點也不做作才難。對他來說，最理想的獨處時光是眾人熟睡、畫布熠熠鋪展之時，他不為自己也不為誰，勇敢地歸零到赤裸狀態，投入創作以前，堅信著人們擁有通過想像改變事實的力量。只是同一時間，臺灣原住民長年受到政經結構影響，族人在殖民主義洪流、島內移民史中離散，主體認同經驗與舊時社會關係，產生大大小小殊異的衝突，一場正義騷動，箭正在弦上。

最近，他回來這些時日，過得不是很安寧。財團打著振興東部經濟名義，朝部落伸出貪婪的手。爭議九年的美麗灣飯店東海岸事件，贏得利益方的喝采，也受到被迫交出淨土的人們吐槽，一時鬧得沸沸揚揚；環評會非法強行通過開發案，無疑給東部生態敲起喪鐘。可想而知，地方人士反抗聲喧騰，原民新世代拒絕

資本嘲弄，他們計劃「不要告別東海岸：臺北遊行×凱道音樂會」，從臺東杉原徒步至臺北東區。優席夫的部族為響應捍衛棲地，派出勇士扛著阿美族竹筏，一路顛簸，步行近三百公里。

彼時，優席夫挺身而出：「房子倒了可以重建，山跟海被破壞了怎麼回來？這已經不是原住民議題了，任何一個臺灣人，都值得來關心。」誰知呼籲發出去不久，他隨即收到「好心建議」，有人警告他：「別再參與有爭議的社會與環境議題，好好安分做個藝術家，免得影響前途。」

優席夫感到匪夷所思。他才聽見自己的聲音，便有人示意他裝聾作啞。「藝術家若連獨立思維和勇氣都沒有，那跟冷血自私的投機者又有什麼兩樣？」他深信世界是由自我去顯化，任何困境都有機會憑藉團結去消弭。

何況，花蓮阿美族史上在位長達四十年之久的總頭目──他的英雄外公那莫赫‧達木拉（Namoh Tamola），曾經教導子孫：「愛與勇氣是一場行動，絕非空口說白話」，早在他心中種下反思力量。他至今都還記得部落感恩祭在溽暑舉行，勇士隨年齡排列成圓圈，勇猛地用雙足踏地，繡紋裙襬邊的銅鈴聲聲作響，從花東海岸震盪出生命的力量。

在這幾次森林畫展，他來到海拔近兩千公尺的部落，探望小勇士們。過程中總會想起幼年的自己，從小在花東縱谷長大，整個夏天是秀姑巒溪西瓜的季節，優席夫愛吃西瓜，西瓜使他快樂。還有，將來這些孩童，會不會如同他長大時，搭乘公車到豐濱海邊，去看

藍色大海？海灘有很多寶貝可以撿，優席夫愛大海，大海使他舒暢。年少夜色蒼茫，他跟朋友就在平房屋頂上彈吉他唱歌，然後躺著望向玉里縱谷部落的星斗，晚風微微地吹就睡著了，優席夫愛星星，星星使他無窮。

那些看太平洋、吹海風、嚐海鮮、聽部落古調的日子，是金錢買不回來的。他沒有因告誡退縮，只管走上街頭，還在這一年於金山南路，開了間「優席夫新美學空間」，找來他累積豐碩、不乏財力雄厚的收藏家，用柔性對策爭取原住民發言權。

由於他把售畫資金，盡數拿來援助部落。藝廊籌備窘迫，鋼筋水泥畢露在外，所以他用原民畫作照亮室內空間，搬來以堅毅聞名的烏金石當做木桌，再從拉拉山扛回整株芭蕉裝飾，堆些秀姑巒溪盛產西瓜，整個畫面儼然是部落表現藝術；他還請來原民時裝師、珠寶設計師，將文化穿在身上，讓展覽色彩活靈活現。

在十年前，臺灣還真沒有畫廊敢這樣做。優席夫將他在倫敦見識過的盛會，加以自身想法點綴，「當原住民文化成為生活美學，它的存在就形成了價值。」這套論點果真奏效，開幕那天是週六下午兩點，大門敞開，現場坐無虛席。雖然門外不乏觀望的保守派，直指優席夫不倫不類，生活美學怎能與藝術相提並論？

可事實證明清楚易懂，反映絕大多數人的品味。他處在原民人權發展的世道，提出轉型正義藝術行動，促使部分難以捉摸的人性，有重新調配「平等思想」配方的可能。西歐潛移默化的藝術養分，融合出他特有混血魅力，使他時而採用野獸派揮灑色塊、時而運用

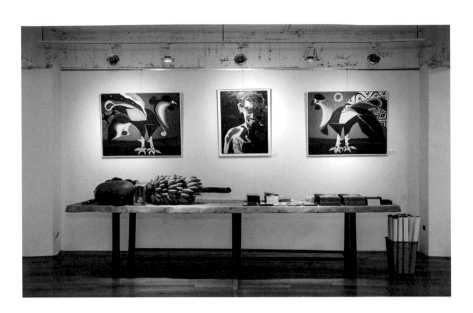

優席夫以原民畫
作、芭蕉、西瓜妝
點藝廊，儼然是
部落表現藝術。

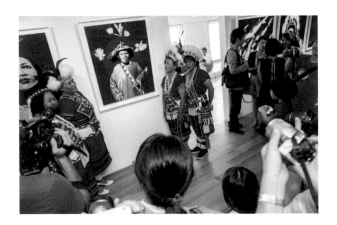

藝廊開幕當日，吸引許多人前來參觀欣賞。

立體維度增顯場域視角、時而藉由超現實主義搏動人類想像；印象派精神投射出的光和影，使他內心的脆弱變得堅固，美與善在他身上，僅咫尺之遙。

迄今為止，面對外界紛擾與異議，他尊重彼此、專注做事。優席夫揚棄高不可攀的藝術家定位，他的藝廊從最初便主張擁抱人群。那日開幕，他母親現身支持兒子，她以一身大膽前衛藍綠色洋裝，混搭典雅淑女帽，向所有人揮手致禮；走到優席夫面前，做母親的抱緊兒子，掂量出他好好人待在英國，卻要回來傾盡所有的背後動機，什麼話都無需多說。在場所有人都看得出來，這位母親代表的不僅是個人，而是她背後整堵待新生代推翻，朝向歷史意義中的高牆。

家人的竭力支持，使這位阿美族最溫柔的勇士，喊出口號：「自己的文化自己救，自己的價值自己創，Together Will be Stronger!」這席話沒有夾帶半句原住民色彩，他不過度濫用部族形象，無疑敲動某塊讓高牆倒下的紅磚。此次募資博得滿堂喝采，成果斐然，他知曉是眾人之力，是一群人在一個趨於文明的社會裡，要去傾聽金字塔頂端百分之一以外，那百分之九十九的聲音。

在他看來，文化與藝術樹立軟性溝通，是解決紛爭的理想解答。至於人們說：「藝術家最好不要碰政治。」優席夫是個明白人。他不過是表態：「莫將部落維持文化主體性的動能，陷入令人生厭的泛政治化去審視」。

也就在這兩天，他飛往歐盟文化部，與會愛沙尼亞首都塔林的「策劃藝術計畫的社會

影響力」（Managing Art Projects with Societal Impact）年會學術論壇。此行，各國權威學者聯翩而至，以原住民傳統文化永續，以及民族審美共性為題發表演講；他協同留英部落青年面對眾學者，游刃有餘地面對部落族語、經濟現況、文化保存等深度提問，並順利爭取原生藝術（Primitive Art）未來在國際參展與學術發表舞台。

那些被阻擋於門外的保守派，簡直看紅了眼，前仆後繼地向前攀爬，絲毫不顧匍匐狼狽、跌落翻滾還是青蛙跳姿作態。同時他們也被這場劇碼，弄得暈頭轉向──等到佳績傳回臺灣，這才額頭一拍，恍然看明白，原來不曉得什麼時候開始，優席夫早已從文化外交切入，由國際帶動臺灣自由平等的聲勢，以做為對一鍋老鼠屎的抵制。

給世界一點顏色

事情還沒有結束。原住民族文化事業基金會早在二○一三年，便曾登門拜訪優席夫。此行目的很明確——投石問路。英國愛丁堡藝穗節在優席夫這開了前例，人們沸揚紛紜，探尋原民藝術參與國際盛事的可能。有賴他五年前便上山下海考察，對內與臺灣原住民有志一同，對外與歐陸各國建立文化情誼，優席夫對於臺灣開放族人跟進，在國際藝壇發光發熱是樂見其成。

這段時間，因應文化部推介，他陪同四大原民團隊前往愛丁堡，包括冉而山劇場、蒂摩爾古薪舞集、旮亙樂團、歐開合唱團，他不但對這些藝術家傾囊相授，還為其當地生活經費四處籌款。大家將對原鄉的共同熱情，轉化為古老吟唱、舞蹈故事、部落樂器、人聲阿卡貝拉等藝術形式，結合眾力的成果是在藝穗節烙下珍貴印象。

這些年，他也不乏帶著新銳藝術家，參加政商雲集的高端場合。他會提醒藝術家：「創作者需要懂得毛遂自薦，人走到世界舞台，學會體面，別人才會給我們臉面。」優席夫之所以能跟這些掌握優勢的人交流，在於打理自己，舉手投足、言談內涵、博學見識與出資人旗鼓相當——他帶著年輕人同去赴宴，因為場面

見多了，膽量才會大。優席夫更相信：「這些被遺忘的年輕人，未來會幫社會找到前進的力量。」

不久，發行範圍在全球逾一百個國家的《臺灣光華雜誌》（Taiwan Panorama），對優席夫這些年所作所為進行專訪，他國際經驗豐厚且扎實，深受「南島國際美術獎」矚目，期間由臺東張基義副縣長積極熱邀，優席夫位列藝術評審——與威尼斯雙年展策展人王嘉驥、臺灣女性藝術協會創辦人賴純純、時任北美館館長的林平、資深藝評家蘇瑤華，以及時任東華大學藝術學院院長的潘小雪等，共同評選橫跨三大洲富有文化母體、環境關懷的徵件。

也當在此前後，優席夫「The Voice Of The Earth 大地的聲音」展演，在二○一四年冬季即將到達尾聲。去年面對社會議論與環保伸張，每回衝撞都是孤注一擲，連動財團與原住民撕張拉扯，他以鮮豔紅、墨彩黑、平權白銘刻捍衛家鄉的決心，呼籲民眾停止論斷，無分族群地去愛。

這段發聲，他自是驚動族群意識的毛細孔。人們繪聲繪影地稱其力有未逮、與誰掛勾，又說他那套復振計畫流於小眾，與集體利益根本脫鉤。於是，優席夫決定讓自己清淨，倒也不是隱匿，而是準備迎接創作生涯第十年到來，那些衝突與共識、反對與謀合，不過是自然界演化循環、進步週期的一個環節，他覺得這有什麼好生氣？

趁著二○一五年倫敦跨年煙火前，他走了趟梵谷展，觀摩大師阿爾時期作品。那時

梵谷久居南法享受陽光，文藝復興時期以來禁用的黃色，大膽竄出在調色盤，《向日葵》(Still Life: Vase with Twelve Sunflowers) 被大師視為大地之化，整幅畫色彩堆疊又草根氣息強烈，十五朵花含苞待放者有，落葉花敗者有，一盆花盡數人生起落，道盡生命風景。

這位二十七歲還在畫廊賣畫，已立志成為畫家的大師，因為對悲慘世界的孤懷，啟發他獨有的人道敏銳，他畫礦工、農夫和妓女等邊緣人物，刻劃被漠視的卑微人生。優席夫覺得回到內在裡面，梵谷更接近他的魂靈：「梵谷很多畫作，看起來悲傷其實快樂，活得很精采，投身在裡頭，真真實實死在熱情裡面。」一八九〇年夏日，梵谷享年三十七歲。生命寶貴十年間，他一共創作了超過兩千幅藝術品，包括炭筆素描、水彩與油畫。

許多人看到梵谷的故事到這裡，預計也就完篇，優席夫則想到他的家人。梵谷畫作得以流傳至今，歸功親弟與弟媳細心保存，飽經憂患替兄長發揚光大，世人才得以在紐約佳士得拍賣現場，見其《橄欖樹與柏樹間的木屋》(Wooden Cabins among the Olive Trees and Cypresses)、《星夜》(The Starry Night)，因而舉世聞名。可以說梵谷能有今天，半分靠天賦，半分靠的是「家族事業」。

優席夫弟妹深受兄長美感陶冶，這幾年對人生目標逐有改變。一家在親自遊歷英國後都想學畫。優席夫原想勸退：「當藝術家難，當原住民藝術家更難。」未料弟妹青出於藍而勝於藍，五弟阿道將創意揮灑於衝浪板，四妹舒麥描繪部落女性身影，三妹虹愛在藝術文創事業另闢蹊徑。

梵谷在這時候，給予優席夫力量去走出藍海。一趟地中海島嶼馬爾他之旅，他的畫布由波動海平面顯現回憶景象，讓某種律動本能、心繫感受像真人真事一般活存，即使是在完全創造出來的作品表層。比方說跟父親抗衡多年，轉身兩人以手搭肩跳起勇士舞，以及我們生而自由，又如何花一生為它而戰。

回頭，優席夫仔細探究梵谷早年炭筆畫作，何以其走向摒棄美學慣例。無庸贅言，每個追求提升思路的人，免不了跟傳統符碼有所扞格。他意識到每個藝術家起初都是在「寫生」，他們都曾拋開畫筆走到街上去，街頭對他們而言是沒有邊界的畫布，誰不是在那夜以繼日側寫生命，描繪當下，勾住時代的衣角？這得通過反覆練習避開思維弊端，沿畫筆弓著腰踱步緩行，這群藝術家才能用自身璀璨，留給世界一點顏色。

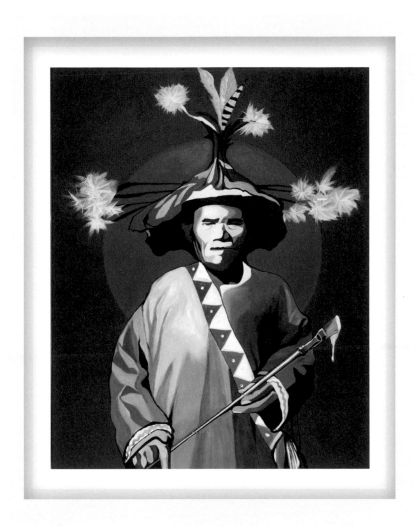

現在是你的時候
Now Is Your Time

2013

馬爾他

年少時，優席夫迷的是三毛，不僅將她的書盡數買來看，而且提起任何一段故事，皆是如數家珍。「我從錫切斯飛到她待過的——西屬撒哈拉沙漠邊緣的加納利群島，去感受沙漠、駱駝與棕櫚樹的風，也去沉澱、觀照與思考。」三毛流浪的奇幻際遇與旺盛生命力，吸引優席夫親身去遊歷，他在日記寫道：

絕處更顯韌度

驚嘆這些植物的生存意志

炙風　狂沙與旱乾

枯枝　裸石與驕陽

今天在沙漠的懷裡

人　變渺小

但心　更寬了

二〇一五年，他來到海洋的懷抱——馬爾他。原先他只想找個有陽光的島嶼，避開歐陸寒冬。誰知來到義大利西西里南端的

馬爾他，這個只有臺灣百分之一面積、五十分之一人口的歐盟島國，讓他完全沉醉。

走在石砌的街道上
我看見阿拉伯式的小陽台、羅馬的拱門
和英式殖民時期留下來的紅色電話亭

整座城市，就像活的建築博物館般豐富多樣
由於建在高低起伏的丘陵上
所以視野相當多變
有點像美國舊金山的地貌，但是有文化多了

優席夫住在首都瓦萊塔的舊城。他喜歡洗盡鉛華的城市風貌，一個人漫步巷弄，優游於歷史美感。許是西元前十世紀就有腓尼基人來到古城，這裡南邊又鄰近北非利比亞，從古至今做為戰略重鎮，先後被希臘、羅馬、阿拉伯與法國統治。多災多難的馬爾他，曾是砲火連天的煉獄，現在重建為庶民生活的常景。

「我特別喜愛觀看這裡居家的古門，那些刻劃著時光的痕跡與斑剝色澤，像極了抽象畫，深深地吸引住我。」優席夫覺得這裡尋常人家大門，宛如法國光影大師塞尚住在裡

頭。在抽象畫遍地開花以前，塞尚拒絕創作單單成為模仿自然的奴隸，他主張追隨潛意識，並將之轉化、呈現於顏料才是藝術本魂。如若繪畫有靈動起來的時刻，那就該像一個人身處自然界，呼吸、體溫皆來自於環境，疊巒成色溫變化。

這和優席夫在西班牙旅行所見不同。巴塞隆納的門普遍會鍍銹鐵窗，鐵是他們真正發揮藝術表現所在。西班牙被喻為「上帝的建築師」高第，從鐵工父親學來的鑄鐵技術，

馬爾他尋常人家大門，彷彿有塞尚的光影流動其中。

化做鬼斧神工的聖家堂，優席夫連年朝聖多次，不禁屢屢盛嘆：

「誰能想到蔓藤形體能鑄成獨特陽台？葉片狀曲線結構拿來當做屋頂？還有昆蟲鳥獸的形體融入大型鐵門上！一眼望去，像一座充滿童趣與想像力的夢幻城堡。」

優席夫欣賞高第將自然觀察「轉化」到建築設計，這是讓藝術不會老生常談，總能夠面向未來的原因。他認為無論是馬爾他的居民隨手漆道門，還是大師巧奪天工的歷史名作，都表達人身為藝術之本，是自然一份子的精神總和。他會去想，門裡頭住些什麼人？這些人背後有哪些故

西班牙高第建築聖家堂，將鑄鐵技術巧妙融入建築。

真實色彩　優席夫的藝術光旅

事？這道進入時空的窄門，一個人通過，卻足以容納他內心整個想像力的星球。

回到眼下此刻，三月春日，馬爾他美得如夢似幻，古城之外三里，優席夫來到迷人漁港，一處名為聖保羅灣城（St Paul's Bay）的漁村。這裡的漁船停在平靜海面，一切都好藍，好藍，像是任何畫家都想找到的最勻稱色面，藍色就是底色，蔓延整幅畫，全然寧靜的和諧，恍若透過大海來向藝術家啟示：生命和宇宙精神合一。此刻，優席夫幾乎想要立刻定居在此，只求投合心意創作，真實地去呼吸，坦率地去活著。

就是這般寧靜如天使夢境的馬爾他，讓優席夫一頭栽進藍色繪畫裡。這種藍是馬太林部落的天空和太平洋的藍；是內在的憂患和父親背影的藍，更是最接近他魂靈本質的藍。

於是，他將這些顆粒分明、紋理細膩的回憶晶體，雕刻出《藍色鑽石》（Blue Diamond）。

四月在臺北藝廊開展那時，熟悉他與見過畫作的朋友都：「他這次沒有帶回什麼紀念品，反倒是帶回整個地中海。」藍色不是「顏色」，是生命力和自由。還有一點，馬爾他帶來的回憶是溫馨快樂的，這和他在南極古冰原區，感受冰冷刺骨經驗不同，那時他看雄偉冰崖、湛藍冰晶，對大自然是敬畏的，對三毛走過的沙漠也是。可是真正的感動不應使人卑微，馬爾他使他踏實，使他腳踩土地，充盈著能量。

這股能量，待他八月回到英國時湧現而出。第三次受邀英國文化協會（British Council）的藝術盛會，他逢人津津樂道馬爾他之美。巧的是這場無數頂尖藝術家、文化

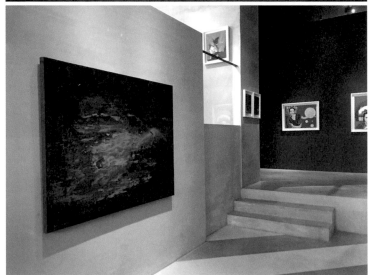

馬爾他寧靜而勻稱的藍色海面，與優席夫的魂靈產生共鳴，並成為其「藍色鑽石系列」創作靈感。

人匯聚的地點，選在蘇格蘭國家博物館舉行，大廳現場設計與馬爾他如出一轍，湛藍白花妝點桌面，無不延續著難捨難分的熟悉感，這讓優席夫那天狀態簡直好得不得了。見到幾張熟面孔，人們對他這些年的進展祝福禱告，人們熱情彼此親頻擁抱，在多元民族的場合裡，有時候優席夫帶著作品來，也仍然覺得人比藝術品還重要。

優席夫的藍色鑽石系列，以極其無邊界姿態，站上歐洲藝術界的鎂光燈下。他嘗試騰出空間給各種表達形式，從古典專業技法到捕捉光線的印象派，再追本溯「原」，以色彩配置表現他內心音樂的韻律感。人們知曉他的藝術是穿透社會常態，一定程度融入部落踏查的；只是那麼即興、無意識、向外溢出的創作動態，大夥是頭一回見到，顯然優席夫不再追求具象畫面，追求的是情感色彩。

他曾離開家鄉、離開東引、離開太平洋，這次創作又再一次離開自己熟悉的主場。在場嘉賓直言不諱，世上總有作品很優美但不感人，反映一種工於心計的感覺，喪失直觀的觸動，「當你看到真正創作時，是會感受得到的。」

優席夫明白這種感受，他所喜歡的藝術家，甚至他所收藏的繪畫，這些人生命經歷看起來複雜，實際上很簡單，他們高貴的魂靈，只需陽光、空氣與水，隨時就會像巴瓦以藍的菌菇兀自成群長了出來。

馬爾他的寧靜使優席夫後來繪畫鬆了一點，雖然他認為「人心裡有羈絆，才能活得有張力。」但現在他會保留些微曖昧地帶，一種難以界定的心有主見，把張力著重在創作精神力。

神體驗，以及面對傳統與創新的延展韌性。他想將大海著彩在平面以外，將聖母藍弄成凝結成塊，包括剩餘顏料擠出管子的立體遺骸，後來他將藍色塗在絲巾、布料、雕塑、馬賽克磚與公共藝術，那是現代都市原住民探討回家意義的起始浪漫。

對優席夫而言，藍色魂靈質地絕非天生擁有。他刻意保留無邊界，不時讓某種感覺浮出眾人腦海中，飄來海的氣味與聲響。我們曾多麼嚮往這片藍的移民、冒險與征途，任浪濤將心志打磨得光亮，只為給暗夜旅途一道穩定光源。那是什麼使我們拋下熟悉的生活方式，不握緊與自然共存的準繩，任由資本精神導航得失魂落魄，最終捲入幽暗水底，成了泡沫？

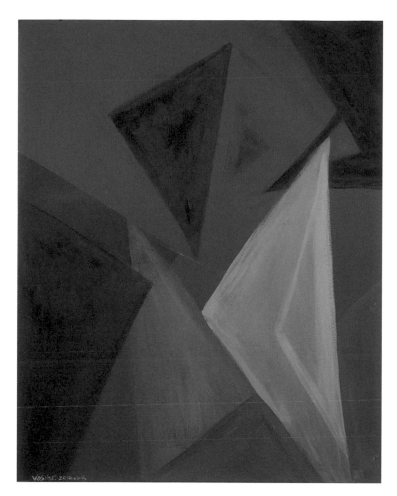

藍色鑽石
Blue Diamond

2014

廚房

優席夫從不諱言，若不當藝術家，那他會想去當空少。天曉得，後來還真世界到處飛，但他鮮少透露自個兒從國小四年級就會做菜。

小時候他多半在探險與覓食，隨父親上山打獵或到溪邊捕魚，回頭贈給鄰居你來我往，廚房像是整個社區共灶——婦女會採來月桃葉當做盛盤，檳榔葉折做湯皿，夏季嗜些魚香涼拌輪胎茄、湯燉麵包果，隆冬將糯米飯跟南瓜蒸煮香甜，刺蔥香料則無論在什麼時候，跟雞蛋、蝦子、烤五花肉都是天作之合。

優席夫從小如法炮製部落美味，所有食材調料原汁原味。他最引以為豪的是做菜從來不用秤量，全憑直覺，誰都學不來他那套拿起鹽巴、馬告胡椒，灑一灑說：「大概這樣就夠了。」可是也會愛上他的烹飪如此平易近人，彷彿連吃的人都有點品格，至少不會對太多事情斤斤計較。

後來有人說他的畫作充滿情感，大抵是他從日常汲取養分。生活即是藝術，他從烹飪延展對自然的覺識和個人發想；藝術即是生活，與人並肩在火堆旁忙活，擺盤又總用大塊石頭或木材，豪邁美學不在話下。說到吃飯是一種安慰，原住民料理仍然略勝

優席夫從小吃遍部落美食,他自己也會做菜,所有食材調料承襲家鄉的原汁原味。

一籌。

去年藍色鑽石系列展期結束。優席夫應友人邀請,回到花蓮石梯坪駐點創作,他從一片深海,挖掘出海的悲歌。為此,他在二〇一六年「另起爐灶」,烹調一桌《大地之母》,為其鋪排聖母藍畫布,勾勒部落婦女右手輕托孕肚,左手貼近胸前;婦女齊腰長髮,隱喻人與大地的千絲萬縷,身形微傾,宛若母與子共譜搖籃曲──任誰親眼見到這幅畫作,都會感到情感在顫動,像極每個人,都曾經被母體抱在懷裡,悲歡與共。

待他返回英國,臺灣颱風來襲,花東地區首當其衝。他打通電話回家關心果園情況;不出所料,果園裡的花苞幾乎全被豪雨打落。他父親態度倒是淡然豁達,在豔陽下帶領族

真實色彩　優席夫的藝術光旅

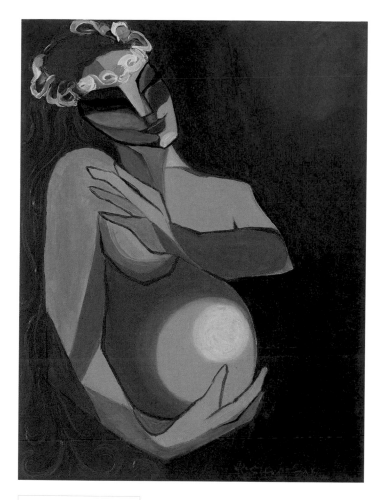

大地之母
The Mother of The Earth

2016

人，一顆顆將甜柿包上紙袋，打算無論秋冬收成所剩多少，都要把這份土地的禮物，同享給大家。

這是阿美族特有美德，農家子弟靠天吃飯是常理，族人不花氣力抱怨，無論大自然施受多少，他們欣然接受且發自內心感謝。優席夫這點像他父親，他說：「如果海洋是父親，理性且壯闊，那母親就是蘊養種子的大地，感性且包容。」他也明顯受母親個性影響，人在英國以好客出名，舉凡臺灣朋友來訪，他都會盡心接待，遊賞景點是前菜，好料在後頭——藝術家會開放自家廚房宴請。

這在華人社會是件稀奇事。誰沒事會到別人家裡廚房晃一晃，甚或打開冰箱？阿美族人另當別論，整座山林都是他們的灶間，不僅為開放式，還是海景第一排。優席夫對於廚房敞開毫不忸怩——尤其剛來到愛丁堡時，他是一個沒有畫室的藝術家，待在廚房角落，旁邊擺著瓦斯爐和瓶瓶罐罐，他覺得很有生活感。

也就在前陣子，他思念家鄉母親的水煮茄子，心血來潮訂製一張白得透亮的檯面，像精品櫥窗般——鑲進皇家紫色玻璃板，會將之比喻為「皇家紫」在於入境隨俗，英國人講事情求高貴，同樣是紫色，只能說靈魂紫帶金，八竿子打不著瘀青。彼時七月中，廚房後院的繡球花季開到八月。這年很特別，花開得比西瓜還大，一點都沒有凋零的跡象。優席夫如同往年拾花，費一上午時間將它們倒掛屋簷，瞬時家裡多了處幻紫雨林，美到不行。

他為自己煮了杯咖啡，好好享受這份時光得以保存的情趣。

隔兩天，一位波蘭畫家阿古斯來優席夫這串門子，壁爐燃起藝術火光。說起阿古斯這人作畫是真本事，他們閒聊上色技法，兩人摒棄過去慣用筆刷、手指、海綿、刮刀、保鮮膜，專注色彩受到時間催化、層次堆砌、立體創造的心法。傍晚時分，臺灣還正當夏季，愛丁堡已早早涼了起來。優席夫準備切薑片煮魚湯。阿古斯隨口透露波蘭人保持年輕的祕訣，道理就在薑湯。只見他取來杯子和調棒，利索切起薑片，將檸檬、蜂蜜都放進杯中，倒入滾燙熱水攪拌。優席夫心生疑竇：「這哪裡有湯？」基於禮貌，仍閉上眼睛微笑著喝下去。

飢腸轆轆的優席夫，表面和阿古斯暢聊夜晚。實則滿心想著：「眼下真想到蘇格蘭國粹，她在會把殘餘豬油煉成肥皂的年代，獨自打理整棟海景旅館，不單每天保持游泳習慣，就寢前還一定要喝半杯威士忌。

優席夫時常陪伴乾媽席娜可，他們之間關係起初像一間寬敞開放的客廳，和一個不把自己當成外人的訪客。每年他會先到乾媽的旅店過西洋新年，再回馬太林部落迎新春。優席夫是如何融入席娜可的家庭，始終是道謎題。乾媽見過戰時沙漠風景，經歷一生失意，內心寫著近乎於禪的自由詩篇，對這臺灣來的兒子是不假思索地接納包容。

時間久了，席娜可年紀大了，凡事交給媳婦羅珊打理。羅珊像優席夫的嫂子，兩人相互幫襯張羅英式年菜，她會費心把豬肉餡和鼠尾草塞進火雞，然後再澆淋蘋果肉汁到金黃

乾媽那湊桌去。」這位出生在二次世界大戰的席娜可夫人，芳齡近百歲，代表鄉村飲食之

上色，接著從冰箱取來雞大腿和熏肉，放進碗裡和些許麵粉與洋蔥、胡蘿蔔，淋上不甜白酒，花幾小時燉熬成濃湯，搭配無懈可擊的烤馬鈴薯。

待優席夫從酒窖取來微甜雪莉酒，羅珊端出提前做好的巧克力冰淇淋，再從花園採來幾片薄荷葉點綴核桃派。至於優席夫愛吃的藍莓起司蛋糕，她會提前冷卻三個鐘頭，冰到微微霜凍口感，這道點心的好吃祕密是由非洲遠道而來的香莢蘭，隨香草籽在口中由冰冷升溫，頓時讓馬達加斯加的芬芳四溢。席娜可還會用剩餘香草莢泡製威士忌，再端來無花果乾與杏仁酥餅，他們總是會因此多聊了幾晚。

這一年，羅珊知曉來自臺灣的弟弟是個酒痴，遇到美酒連痛風毛病都會忘記，為此她親手縫製威士忌酒套相送，還取名

優席夫在蘇格蘭與乾媽家庭共進聖誕大餐，感受他鄉溫暖。

為「蘇格蘭爵士與他的馬甲情人」。優席夫感動之餘，回送部落酒釀小辣椒，他母親從巴瓦以藍菜園鮮摘鮮漬，他自己都捨不得吃，每回總按天數計算，一個禮拜妥妥吃兩顆——可以算是他廚房最珍貴的東西，席娜可夫人與羅珊雖然吃得眉頭緊皺，卻也明白孝心無分國界，都是同個道理。

自己人

二〇一七年的愛丁堡隆冬，多雨又冷。有時優席夫要想辦法製造陽光，便把一禮拜要吃的水果，全都堆進十年前在北非買的木製果皿，放到偶爾有光照的廚房。

平日清晨，他就在這吃些核果香蕉蜂蜜燕麥粥、培根洋菇和菠菜水波蛋吐司；午後他會來杯黑咖啡，老樣子不加糖，不加奶精；再從烤箱熱些蘇格蘭乾媽親手做的糕點，這焦糖杏仁糕美味程度，據他描述：「簡直好吃到會讓人轉圓圈的那種！」

很遺憾地，去年是他與乾媽席娜可最後一回共度聖誕節。在一年中太陽離地球赤道最遠的一天，他突然收到羅珊消息，乾媽百齡高壽安詳辭世，人在臺灣無緣見上一面，優席夫至今仍然耿耿於懷。此時，他念念不忘的舊時代糕點，將由他和舒麥傳承到二〇一八年創立的藝文咖啡館，店名原先取「黃金稻浪」，後來改為「部落皇后」，或許老早意涵雙關，要獻給他在臺灣與蘇格蘭的兩位母親。

彼時，他端起咖啡走向書房，準備答覆臺灣好基金會的來信。對方邀請他回到屏東潮州鄉，教孩童畫畫，他沒多想千山萬里，二話不說欣然同意。從二〇一三年算起，優席夫經常長途跋

涉，前往偏遠深山深植藝術種子，如今已邁入第七個年頭，他渴盼推廣原民當代藝術、花東綠地保育和兒童母語教育的志願，從沒停止過。

說巧不巧，臺東文創形象展「聚落回聲」在縣府高聲一呼，前進 101 Gallery，時任副縣長、臺灣創意設計中心張基義董事長，邀請優席夫連同朱平、賴純純、蕭青陽等藝文界耕耘者，共同傳達臺東人文薈萃與美感文創。私底下，優席夫很欣賞張基義：

「他沒有架子，說得出東西，又是個能具體實踐的人。」他們對建築情有獨鍾，自打見面即一拍即合，都主張從生活環境設計去做美感轉譯，他們暢聊水塔如何美化，釐清公共藝術得謹慎處理大眾生活每個面向。

與此同時，優席夫偕同部落婦女，投身原民覺醒、海洋保育創作策題，開發骨瓷杯

優席夫應臺灣好基金會邀請，在屏東潮州藝術營教當地孩子畫畫。

和羊毛藝術披巾，深受好評；這兩年與音樂製作人黃韻玲合作唱片封面《初熟之物》、授權導演鄭有傑電影《太陽的孩子》藝術海報，也廣為人知，華航也詢問他：「要不就二〇一六、二〇一七這兩年繪畫，來進行授權合作？」

這段時間他褪下畫家身分，將外界標籤移開，跟一群人從事收闢土地連結的創作行動，只不過旁人看他同時跨足商業而議論紛紛，使得他暫時難以從人情中脫身。

事情說到過年前，優席夫提早回到臺灣。這次他同父母、兄弟姊妹加上親姪女，感性告別陪伴三十多年的老房，交給親戚改建成新屋，優席夫對這件事情殷切期待。此時他北部藝廊正逢都更，他親臨上陣處理後，請全家人暫時委屈，在自家鄰近山地工寮先打鋪睡一塊。

這段時日，優席夫經常早早就寢。那種巴不得趕快交屋的心情，無不是盼望雙親晚年有舒適環境，弟妹在外奔忙也好有家可回。入睡前，他憶起小時候家裡什麼都沒有，但像現在擁有彼此。他耳邊不時傳來朗讀聲，是父親陪伴孫女講聖經故事，父親當年也這般繪聲繪影，那時小小優席夫總會睜大眼睛，發出驚嘆，對著書中的絢麗色彩東指西指。

意想不到的是，新建工程延宕近十四個月。輕信叔輩的結果，導致屋款遭挪用，工程耗盡預算進度緩慢，受限於建築法規種種，竟讓老房變成監獄聳立田埂旁；優席夫想起童年時叔叔說過：「蛇脫層皮後會變得年輕，長出新衣。」現在他體會到人被摯親拔掉一層皮，只會變得蒼老。誰想親戚之間，最終弄到法庭相見。

優席夫是要振作精神，重新再來。然而這一年，世界像似笑面虎，他恰巧淪為重災戶。

過年後他收拾心情，好意去探望藝廊前輩，剛坐下來茶都沒喝到，對方說起手邊新銳藝術家炙手可熱，轉頭問優席夫：「你現在在做什麼？」一下辦畫展、過幾天在外面演講，還兼做時尚設計，跟人家搞什麼旅店空間美學。」

優席夫尚未回過神來，對方看他一眼就瞥向別處：「你這樣子根本不叫藝術家，叫做藝人，像我手下藝術家哪個不是關在畫室，沒認真個半年、一年不敢出來。」能把話說得如此坦率的，往往是置身事外的自己人。優席夫盡量保持熱誠搭話：「我想創造一個讓所有人，能夠在其中生活的藝術。」

他明白眼前人之所以惱怒，擺起嚴厲臉面

優席夫一家充滿回憶的老房子，他渴望給父母及弟妹更好的居住環境。

不過是在捍衛無形自尊。跟不上時代的矛盾心境，讓老一輩下意識站在舊傳統來抵制新人，他們認為藝術是來取悅顯貴藏家，抑或欺騙那些「覺得藝術看不懂，才是藝術」的肥羊，哪裡在乎畫作象徵、空間維度、創新想望、藝術家待遇是否合乎道理，他們掌握藝術家對外形象，卻總弄不清楚失禮事小，失德事大。

以致於，藝術界總有些躺臥龍椅轉龍珠的老臣，老是在幫倒忙，病徵嚴重點的，還能將藝廊經營成茅房。這群活成精的人多半口才橫溢，喜歡舉例穿越劇，夸夸其談千百年以前他操作過的藝術家。

這整套戲劇劇排演，用優席夫的說法完全是「踩到他的夾腳拖」。「這些年以慈善公益之名要免費服務、慷慨贊助的還不夠多啊？」優席夫道出這群人端著和藹面容，接受他與新光三越聯名，為國際組織慈善彩繪大象，卻又旗鼓

故鄉老屋重建過程曲折，一度成為矗立田埂旁的「監獄」，遭受親人背叛使他思索「自己人」的意義。

反對他與冠軍磁磚跨界共創，說是：「怎麼會有人讓藝術，任人踩在腳下？」他聽了毫不俯就，公開發言：

「主流文化把原住民藝術邊緣化，難道不該站出來發聲？一些看起來輕鬆的事情，有誰曉得是花多少努力，才讓它看起來簡單？所謂成績與能見度，又是經過多少汗水與堅持才能累積？」

表達完自身立場，他無暇顧及眼前這縷徘徊荒家的鬼魂，他迅速離開這家藝廊，擺脫食古不化的守墓人。

話說回來，這趟巡墓讓他重新感受到臺灣不像個家，像套模具，將人們填壓得微不足道。他從歐洲文化，學會捨離人際關係的消耗，昔時他信誓旦旦：「我不會因為別人怎麼對待我，來改變自己。」但是環境已經改變了他，閉一隻眼偽裝善意，任人出言不遜不再是他的作派。

往深處看，人終究會變得成熟，面對各種聲音與指教，他縱然洗耳恭聽，依然不樂意為與本性相悖之事費腦筋，只是他認為惻隱之心發作，不代表需要抹去自我的鋒芒，也無須對任何人改邪歸正抱有幻想，還不如將情感付諸對的人，珍重愛護自己的人，別讓緣分以遺憾收場。

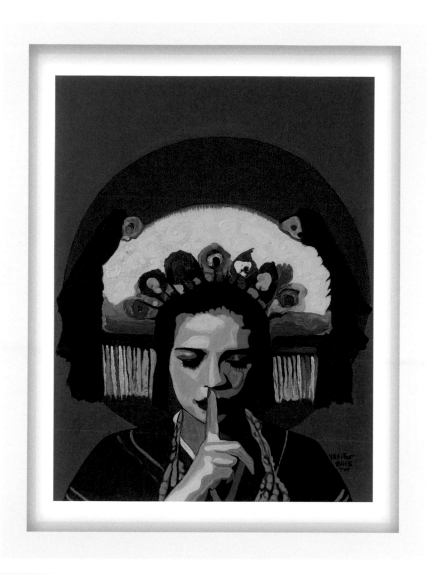

太陽的祕密
The Secret of the Sun

2015

跨界

自民國誕生以來，一百年過去了。臺灣人很少在挑戰界線，又或者說勇於面對衝突，一陣反抗情緒後總有懼怕得罪誰，誰又不能得罪的恐慌感，不時擔心哪天有人來刨根究柢：「那天，你跟某個人究竟發生了什麼事？」

仔細觀察，我們對人性該有多迷惘。明明是秉性低劣至極的人，寧可說同情對方與某種渴求失之交臂，導致他從別人身上尋求補償。百年來以和為貴的癖性，無疑讓「是非黑白」躺進墳墓裡，到底誰去問過拿起菜刀不見鑿痕之人，為何總能獲得原諒？

這些情況，讓優席夫心底覆蓋微塵——受人藐視，還成為箭靶。大抵是去年他無所拘束和政府委員前往議會，力爭國家級原住民族博物館設在花蓮。還有他肯定猜想不到，這趟返國下機直奔國慶大典，協同外交部接待國際外賓——全程他不想迴避，大方留下剪影——誰想過於高調，還會被檢舉。

我們可能都會感到詫異。優席夫順心而為，發自原民身分的善行，豈不是自然不過的事情？何況他隻字不提，十多年來自己沒少吃悶虧。那時候，籌辦藝文活動的窗口，用一種裝腔作勢的仁慈，來成為幫助藝術家提升能見度的那一方，行銷資源交換免

費創作屢見不鮮，對藝術家使喚來去不足為奇，難以忍受的侵權行為，優席夫短短兩年領教過四次，萬幸法律這座天秤，傾往他那一端。

我們相信，繼桃機機捷運藝術專車上路，優席夫參與臺灣軌道運輸史上，首次由在地藝術家彩繪普悠瑪列車「迴瀾之心」，只是個開端。觀光局和外交部予以重任，邀請他替往返時報廣場跟中央車站的紐約地鐵車廂，著以臺灣元素新彩，不就正好是時間回去經營國際關係，好告別地方政治角力的苦難？

二〇一八年，一連三發藝術專車。優席夫心態穩健，沒有驚嚇得不知所措，他直面回應外界質疑，保有風度，保有理性，溫文儒雅地去進化（evolution）。顯然那些興風作浪之人，所期待的是喚醒他們所認為「一幫蠢笨的原住民」，在臺灣民眾面前腥風血雨地去革命（revolution），於是他們說話時，才會洋溢大難臨頭的恣意與胸有成竹的鄙夷。事實上，優席夫沒那麼好脾氣，他不枉書讀多，冷靜致使對方敗露，他是多麼不喜歡界線，才要去跨界，無奈這世上多的是跟人談界線，倒頭來是在維護內在秩序的人心醜陋面。

我們不得不重新檢視，去爬梳這段故事重點在哪裡？那種內在秩序從歷史經驗觀察，有沒有一種可能性是優席夫真正虜獲的人群當中，不乏感到反過來被藝術文化給殖民的人們，好比英國人殖民印度卻愛上他們的咖哩雞。從藝術家角度出發，那種被人決定生死的生涯道路，資方隨時可以叫我們走人的感覺，實在令人感到很嘔。所以藝術家自己成為作品老闆，他主動尋找跨圈刺激，轉喻為創意輸出，並且通過社會寫實歷練，他更能同

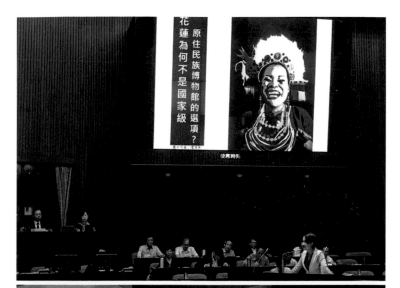

蕭美琴在國會爭取將
原住民博物館設立於
花蓮。

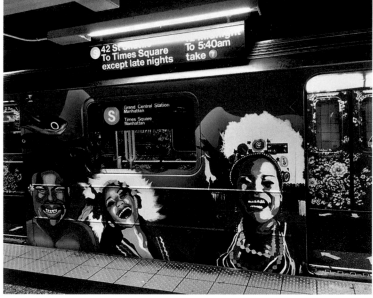

優席夫為紐約地鐵車
廂彩繪，女子和漁夫
的笑容，表現出臺灣
人的熱情。

理觀者——優席夫這曲調哪裡走音？

優席夫的繪畫給我們指引了方向，人們感覺自己被理解了，當前疏遠的社會人際拉近了。殊不知這一切仍回到「人對自我了解愈多，我們的自信會動搖」，反之一旦別人願意閱讀自己，自信會以羞赧又欣喜的樣貌滋長。難道優席夫繪畫，不曾想暗示觀者，引導人們心靈靠近？想像自己再多活幾年，那些定會被踰界翻開的禁書，甚或探索某個時代一群人，何等聰慧地甩開社會的上下其手，或許會覺得這世界最缺的就是野蠻的正人君子。

揮別烏煙瘴氣的新年，優席夫總歸算是捷報連連。CANBRAN 肯邦時尚三十週年慶，朝他敞開國際伸展台，花博舞蝶館年底會籌辦「Call of the wild 野性的呼喚」時尚大秀，他的海洋系列披巾以及圖騰運動潮服，朝向「將文化穿戴身上」的行為藝術，他不想要偽造時尚，創造某種體面的、昂貴的、浮泛的、純粹來滿足人類虛榮的東西；他同樣不願被套上「原民古樸之美」的粗略膚淺。

簡言之，優席夫對時尚沒有下結論，於是，我們得到自由感。

大秀結束，優席夫還參加一場晚宴，由冠軍磁磚策劃海峽兩岸設計師交流論壇。前年以室內設計師身分，榮獲世界四大設計獎之一的日本優良設計獎（Good Design Award），此行從倫敦再得殊榮歸國的陳鶴元，帶優席夫到專屬座位，幾杯美酒的時辰，藝術家結識了建築設計師龔書章、華裔歐洲時尚設計師黃偉豪，和好樣 VVG 集團執行長汪麗琴。

優席夫很高興早點過來。不只是文華東方酒店的每一道菜都賞心悅目，也因為他對建

築師龔書章發自肺腑的好感。龔書章提出「用設計來推動社會改變」的看法，言談間他預測未來是主動募資、自發做事，對誰都會很有吸引力，也開拓了優席夫的視野。

汪麗琴默默在一旁聽他們對話。她從餐飲領域到打造全球最美書店，好樣集團自從七年前擁有第一個巴黎高端客戶路易威登（Louis Vuitton），便站穩外燴品味美學的腳跟。

優席夫驚豔她氣質平實又嫻雅，雖然兩人外表怎麼都兜不成一路人，對色彩與設計卻一樣高度敏銳，倒是所見略同。

席間，倫敦中央聖馬丁畢業，又到米蘭攻讀碩士的黃偉豪，昔時任職 Versace 首席印花圖騰設計師，從進場便受到矚目。做為印花愛好者，他的靈感來自植物藤蔓、蝴蝶翩翩和華麗羽毛，這些哪一樣部落沒有？優席夫和他實在太有話聊，對於新生代懂得異材質運用、錯視藝術與圖像疊影營造 3D 投射，他簡直愛死了。

在菜還沒上齊的三十分鐘內，他已經觀察出來，多數人都拿商業與藝術的整合沒辦法。這群人用設計師思維來做生意，談不上規模化的途徑，更沒有任何具體產品，優席夫想：「這做什麼生意都會跟他同樣費力。」

當他還在為智慧財產權寸土不讓，為老家重建傷透腦筋，面對質疑省思過去，優席夫恍若瞅見自己的全新定位。只是當下享受比什麼都重要，他先是把眼前嫩到可以用叉子攪開的燉牛，放進嘴裡，隨著眾人又開起一瓶美酒，他默默低調地離席喘息。

順著大理石磁磚，他定睛看向眼前階梯，忽然感覺人走的每一步，要像一個飛行員瞄準降落航道。他知曉有些過往應該要落幕了，他聽在場人說話，一遍又一遍地肆意使用「跨界」這詞，攪亂得他頭昏眼花。他快速覺察若想囊括藝術和商業，現在不講「跨界」，得講「融合」了。

總而言之，他是該拿些態度出來，優席夫對自己說。要緊的是他不再去討好任何人，他要繼續向前踱步，去結識一群同溫層的人。

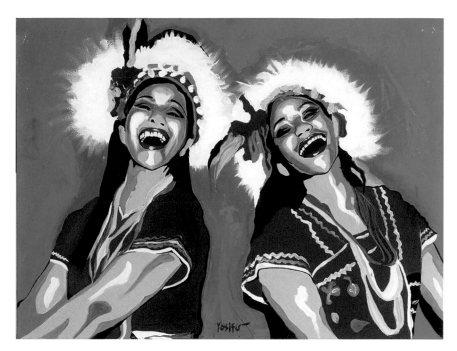

笑兩個
Laugh You Two

2011

苦盡甘來

優席夫後來也忘記那場晚宴是怎麼結束的。幸運的是，他在冠軍磁磚論壇所結識的一群建築領域佼佼者，聽了他的創生夢想，決定操刀設計部落皇后咖啡館。當一切準備就緒時，這群朋友來到馬太林，可惜地勢較高的油菜花田，過年前老早割掉了，地勢較低的是日治時代留下來的菸田。

於是在國慶日前不久一個晨霧瀰溢的早晨，建築團隊和優席夫先是拜訪他母校花蓮春日國小，見識孩子用各色圖騰、粗獷筆觸畫滿學校整個樓梯、轉角迴廊與桌椅門牆。優席夫站在操場的司令台，開始說些故事：「這是我最早的舞台，我在上面歌唱、在上面演講，也在上面罰站。」

部落約莫三十人，從教堂環望四周，遠方有海岸山脈、名聞遐邇的鶴崗、中央山脈及花東縱谷稻田；身邊還有一雙雙晴閃閃發光，凝視著他們。建築師很快發覺進入部落領地，所需考量的部族精神規範出乎想像，正確溝通表達是深潭險灘，豔麗花瓣中間總有毛毛蟲，未免去螫到手，實在需要在地人維護——這呼應優席夫自己這些年，復興原民藝術如何謹慎相待，為免對神的冒犯褻瀆。

他指著花園朝眾人說：「我想搭建部落小農市集，讓大眾直接跟小農購買，地產地銷。我還想向企業爭取教育課程，帶入附近小學，有知識基礎，才有可能改變部族的經濟和未來。」優席夫構思將花蓮一九三線做為部落長廊、藝文主要幹道，部落皇后藝術咖啡館則展出經典作品，並且成為創生平台，落實部落青年回鄉的理想。

建築師那時神情，像揣想著他背後有誰支撐，畢竟這夢想聽起來很有力量。事實上，優席夫這些年的亮麗表現，說他是獨立藝術創作人，全憑對部落使命與文化藝術的熱情，恐怕沒有多少人要信。

不過，他還真是連個經紀人都沒有，他全部身心都投入在馬太林。換句話說，他現在是藝術家、果農和獵戶，是使部族信心百倍的神主牌，是保守派啃草皮都不願抬頭望見的暴風雨。

優席夫在講述當地種種傳說之中，點出馬太林源自阿美族語「Matadim」，意思是「長滿魚藤的地方」。昔時原住民採來魚藤草（Tadim），取石搗碎放入河水，魚群絕非如傳聞毒死，反是麻醉昏迷三、五分鐘，阿美族人趁此抓捕大魚料理，小魚則放走回歸永續。不消說，鮮魚簡單烤一下灑點鹽巴，便叫人吃到神魂顛倒，優席夫這天晚飯蒸煮的是玉溪米，實是外地人到玉里買地種的新品種，口味還不錯，原住民吃它，是為了截長補短，看人家農作物怎麼種。

建築師團隊對此沒有挑剔的理由（雖然他們的完美主義應該要）。建築師對於能夠成

對馬太林折服：

為知己的客戶，那是一案難求，如若每個知己都來自馬太林，那情誼多半能夠天長地久；

這裡的人無需用心機去閱讀，只消一個早晨，都市帶來的緊湊心情，徹底使這群建築偉人

趁著大地尚未甦醒

躺在田間的白色夢裡

晨霧

我提著腳尖

溜進去窺探它的美

隔日，自詡田園藝術農夫的優席夫，妙筆生花，幾句生動描繪部落日常：

傍晚

我們打赤腳去吹野風

看白鷺鷥

還有一整片小黃花

當我們跟隨優席夫去看海，還
會換來整艘靈感：

那時天空飄雨

山海交會之處

風起雲湧　天光映海

宛若史詩

我站在這巨大的畫布面前

感動得久久不能說話

可以說，這場部落聚會讓優席
夫苦盡甘來。他們之間相處非常愉
快。開工之際推倒「監獄般圍牆」
剎那，優席夫情緒是激動的，他從
跌宕起伏的日記裡，從前年旅居
德國柏林，見證塗鴉藝術與街頭經

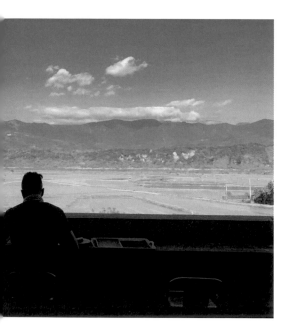

咖啡館三樓小畫廊
的陽台，有一片宜
人的稻浪景觀。

典，使東西德冷戰的衝突對立，轉為城市體驗與批判思維的起點。

此時他全心傾注、參與團隊討論的「優」式住宅美學，推倒的是部落廁所沒有門的偏見（請相信還是有鄉野痞夫這麼想），塗鴉的是阿美族傳統融入當代場域的渾然天成。

他在一樓策劃文化選品與咖啡廳，二樓規劃民宿，三樓為藝術家現場；小畫廊還有留給眾人的驚喜，是他堅持籌建的露台，能將周圍美景一覽無遺，當夏天來到部落皇后藝術咖啡館，能望見紀錄片《看見臺灣》大腳印的落腳處：一百八十度、最美的黃金稻海。

只是，這時部落老人還不知道優席夫是藝術家。只曾聽聞某家某

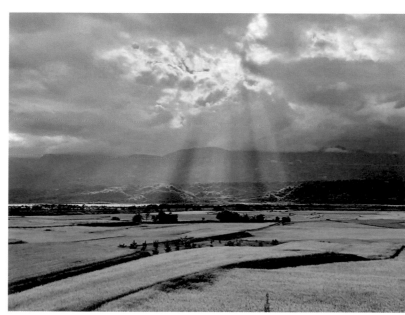

人某兒子出人頭地，從英國回來，啊，是當年那戶坐在收銀機旁的小歌神。優席夫見耆老

悠哉到訪，進來就問：「你為什麼選用這種，黑色看起來髒髒的石板？」他捧上咖啡，解

釋這叫做大地色系；他指向稻梗窗戶，說馬太林部落從日治時代就種稻米到現在，黃金稻

浪多漂亮，也都融進建築裡。

對優席夫父親來說，他其實很替兒子高興，但面子上心口不一，單純來湊人氣，找事

情來唸兩句：「花園雜草叢生，簡直亂到不行，怎麼沒有修剪整齊啊？」兒子表明這才是

正宗阿美族花園，他不刻意修剪，頂多摘掉乾樹枝。何況他對部落常見植物毫不馬虎：香

蕉、檳榔、桑椹、芭蕉、月桃花，天堂鳥，還有雞蛋花啦，都是因應四季來呈現亞熱帶氛

園的叢林。

優席夫還用阿美族捕魚簍——過去族人把它橫放河床上面，年輕人便到上游打水趕

魚，魚到下游後，人們再撈起來——用枝籐發揮創意綁成裝置藝術，簍裡擺燈還能成聖誕

樹。好不容易到了開幕前一天，妹妹舒麥看向大門，怎看怎不對勁，說：「哥，我們是

不是少了什麼東西？」優席夫視線和她對到一處，驚聲尖叫：「沒有招牌！」幸好對面阿

姨有兩塊電纜木軸板子，他取來畫字，無心插柳柳成蔭，反倒成為咖啡館特色。

後來事實證明，很多來客坐在花園就不肯走了。因為他們覺得很療癒。尤其入口玄

關，優席夫用姑婆芋、構樹葉拓印水泥地，這道理是：裝潢用色固然重要，可時間累積出

的美感，別有情調。可是這之前，優席夫完全打錯算盤，前半年生意慘澹，門可羅雀。優

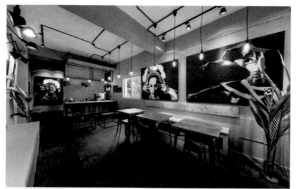

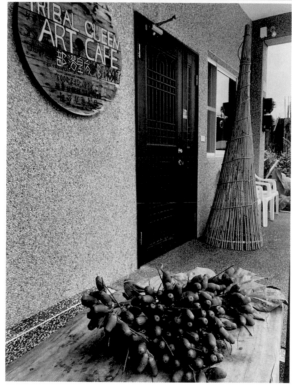

優席夫融合他在
英國的美學經驗，
在家鄉開設部落
皇后咖啡館。

咖啡館前院布置了一
片亞熱帶小花園,讓
植物自然生長呈現
叢林野性氛圍,並別
出心裁地用姑婆芋、
構樹葉拓印水泥地。

真實色彩　優席夫的藝術光旅

席夫與舒麥毫不氣餒，他們想怪誰呢，誰會想到有人會在鳥不生蛋的村落，蓋咖啡館，二、三樓還有民宿跟藝廊？

「舒麥真的是不簡單。身負店長之責，做什麼都是重新來過。」優席夫說，後來舒麥認真去學咖啡課程，先學手沖咖啡，後來發現手沖趕不及來客量，便換了台咖啡機，從中南美洲進公平貿易豆。等到她咖啡都搞定了，回頭又挽起袖子，研究哥哥從英國帶回的點心祕方——奶油酥。

對於英國奶油酥這點心，舒麥覺得照本宣科沒意思，兄妹倆聽爸媽在山上果園，種了批有機無毒的刺蔥（阿美族語稱 tana，俗稱「鳥不踏」，意思是連鳥都不想踏），趕忙開老爸的發財車上山，看了滿滿刺蔥感覺簡直像發了財，哪怕它植莖上帶刺，但他們哪裡管得了這麼多，巴不得將阿美族的代表香料，那介於檸檬跟山胡椒的華麗香氣，立刻融入糕點中。不得不說，舒麥這一發

妹妹舒麥採用父母在山上自種的刺蔥，烘焙出富有檸檬、山胡椒香氣，屬於阿美族風味的核桃酥。

想真是不得了，海鹽刺蔥一口酥，微鹹帶甜，吃起來非常解憂。

舒麥從咖啡師到甜點控，從刺蔥奶油酥到自製焦糖肉桂卷，她的才華承繼了柑仔店歷代主人，吸引無數朋友到訪。兄妹倆就這般一點一滴，從一個客人都沒有，逐漸媒體來報導，網紅來支持，消息逐漸擴散。

兄妹倆只好坐下來，重新發展出預約制──大家才意識到這是家「藝術咖啡館」。

只是店一紅，進香團就多。每週末兩三團巴士進來，看起來生意是很好，購買力也強，可是質感統統不見了，優席夫在三樓藝廊扯著喉嚨，要解釋創作時也沒有人要聽。

「我想要表達所謂阿美族文化，所謂『美』式生活，指的不是去表演得『很有文化』，而是自然而然尊重部落樣態。」優席夫需要大家放慢腳步，尤其在花東縱谷地帶，這裡不單有部落藝文講堂、新興農業交流聚會，還需透過不斷地理解阿美族的土地故事與環境底蘊。優席夫說：「原住民與大眾之間，需要願意去了解，才會懂得尊重，也才能促進族群的融合。」

總歸，優席夫一家也和樂融融，父母如願以償搬進新屋。鄰居送來部落百香、木瓜葉、山芋和麵包果；周遭阿公、阿嬤攜女帶孫，視新宅為美術館，經過之人無不變得有氣質起來，而若問起好顧又好看的地板，一應都是冠軍磁磚。

咖啡館預計星期天開幕。優席夫母親從山上帶來一大把野生酢漿花，桃紅色澤和竹花器相映成趣；野生月桃花和自家種的萬壽菊，甚至一整串檳榔和麵包果乾葉，兒子接手過

優席夫邀請部落耆老來咖啡館作畫。

來後增添居家不少風情。

開幕那日，優席夫大擺旗魚宴，部落婦女張羅此「阿里鳳鳳」──這道菜被譽為部落最美便當，起源自農業時代，妻子用全天然林投葉編織，將糯米與鹹豬肉包成肉粽，供丈夫中午享用，吃完葉子落地成肥料，土地直接吸收無害。至於後來烤豬、山菜盤全端出來爭奇鬥豔，都是些小事，倒是優席夫頭一回邀來耆老作畫，可謂意義重大。

他深知每位長者，都像翻開來的扉頁，豐富閱歷飽滿他們的用彩，老人家思緒靈動，妙筆畫出小時候老家成長風景，描繪河裡捕過的魚群，回憶小時候跟弟弟放牛的意趣。他們從未想過離開部落，倒不是他們生長在這裡，而是把自己種在家鄉土地。優席夫真切體認，回到部落是在做對的事情：「我這不就才剛把自己種回來？」

就種在馬太林部落，在這處「長滿魚藤的地方」長出未來。他日我們前來，或許能翻找出優席夫，還有他父親放進土裡，吸收飽滿靈氣的種子。那時候的我們，何嘗不是挖掘潛藏已久的吉光片羽……一段未曾凋零的兒時。

創生

部落孩子時常不明白，那些拚命塗防曬、猛噴防蚊液的都市人，為何拿起相機錄影，直播說自己在「野外求生」？週末閒暇，他們不時來河邊野營，一陣忙亂，撐起充氣式的帳篷和床墊，像群只能待在保溫箱的新生兒，早熟地張羅起儀式感。

他們平日下班後滑手機，觀看網路露營煮食、深山捕獵影像來親近大自然，夢寐走趟原始野炊，任裊裊煙縷帶他們鑽出地球臭氧層，好可以逃離明天因為會議而得早起的清晨。

只是孩子不明白：都市人來就來，讚嘆部落萬籟俱寂的同時，為何打開 Spotify？明明牛蛙發情震耳欲聾，這群人是否聽力有障礙？

孩子最難想像的，還是這群人來自烤全豬不單會觸發警鈴大作，室內還會下起滂沱大雨的住宅；那裡沒有山，沒有海，逃離災難的方法不是竹筏，而是電梯。他們長大後的人生，最受人豔羨的功成名就，是從一個箱子移動到另一個箱子，箱子很豪華，保溫也保冰。簡而言之⋯這群人得天獨厚，出生時沒領教過太陽，死亡前老早就體驗過太平間。

到底哪裡，讓他們求死不能？

部落老人說這沒有什麼。世間道理皆然，如同原住民神明中很多靈都沒有絕對的善惡；就像盛夏時花蓮會有熱浪，將一群人秒變成烤番薯；大雨水患時候，稻米會泡到發芽，藍白拖會浮在水上。雖說這兩種處境都糟糕透頂，可是它證明自然界是活的，原住民不討厭自然賜予的靈，稻穗今年淹了明年還會像頭髮生長，河流仍舊是生命乳水，依然會滋潤所經的村落。

「原住民談生存，是延續上一代奮苦搏來的認同意識，我們得讓祖靈與傳統文化傳承下去。」優席夫這樣說。二○一九年聯合國創建「原住民國際語言年」，行政院宣誓為「臺灣地方創生元年」，地方創生從民間接力賽，升級為國家奧運規格；優席夫參與兒時同伴馬躍・比吼所創立的母語教育平台，和南島魯瑪社教師以「河流」為教學重心，帶領大小孩從種菜覓食、捕魚烹調習得族語，還能吟唱古謠。

此外值得大書特書的是，他在嚴長壽公益平台基金會，推行臺東創生時，結識了在比西里岸部落服務的不老部落創辦人潘今晟——威浪大哥，優席夫都是這麼喊他的。潘今晟做地方創生，影響力遍及花東和宜蘭地區，當年政府尚未援力時，他歷經二十載光陰重振泰雅部落，開拓文化祕境，帶來觀光動能。

當部落皇后營造計畫傳開，潘今晟還親臨鼓勵，他形容優席夫就像生產者，他的行動將會協助另一個生命延續，例如小農得以推廣葛鬱金、劍筍農產，臨海婦女手釀糯米酒，經舒麥化為令人驚嘆的部落香檳；兄妹引進嘉納納部落吉林茶園的舞鶴橙香花茶，從源頭

去提倡農民友善土地觀念。

優席夫相信有一天，臺灣十六族原民將實現延續與共生，靈忟火苗會照亮眾生臉龐，時間將會回到很久很久以前：

那個神祕的畫面我永遠記得

火光照在老人滿是美麗皺紋的臉上

那神話情節光怪陸離，卻又迷人精采

大家一邊烤玉米，一邊聽故事

圍著火堆在部落，聽老人講古

還記得小時候

事實上，優席夫很難再看到比這更快樂、和諧且寧靜的畫面。有時他不禁想問，人們浪費大半生追尋財富地位，抱怨「時間最貴」，專程來享受他一睜眼就長在山林裡的種種；都市生活換言之，是不是先將自由關在外面，守住自己的樊籠？

儘管如此，惦記土地的人，不只有優席夫。

在為地方創生努力的過程中，一件部落皇后與蝸牛的奇事，向他揭示了人性的趨向。

有一天，優席夫的母親看前院綠意盎然，便提出想放蝸牛在裡面養做為消遣，「我打算呢，」她在蝸牛面前喊道：「養大就把牠們煮來吃。」一晃眼，群螺繁殖起來像是報復一般，啃食一朵花莖到另一根樹脈。正當全家起早撿拾蝸牛，穿梭扶桑花、玉蘭花、龍舌蘭、香蕉樹和龍眼樹間，來自四面八方的蝸牛從城市蔓延過來，咖啡館左前方的豪華農舍，張燈結彩預備營業；右側縈懷夢想的青年，蓋什麼東西沒人知曉。

移居馬太林的創業青年，是否第一次瞥見人生沒有柵欄，我們不得而知。但是他們好奇地伸出觸角，對改良品種（無論對人、農作物還是真菌）產生了極大興趣。這群高級「布爾喬亞物種」，很快在接下來明白部落生活不是打高爾夫球，光靠赤手空拳就好，如果族人不支持，那將會舉步維艱。

部落皇后的奇聞軼事得到了證實。蝸牛蠕行雖慢，繁殖速度卻很快。什麼地方出了差錯？彼時咖啡館右鄰那塊農地，從六十萬漲到六百萬，再從六百萬炒作到如今的兩千七百萬。面對眼神飄散著、說不出是為難還是羞愧的族人，優席夫忙不迭地慰問遇到什麼疑難，才知道族人是急需用錢，將地賣給投機客，轉手被炒作地價飆漲到雲端。

「這太令人痛心了！」他決定用別人眼中最笨的方法，直接把地買下來。族人聽到自己還能住在這裡，繼續種些稻米果物，說什麼也不願將祖先的地給人。「地方創生本身是有機體。」優席夫眉頭沒有一絲緊皺：「對於真心想隱退又盼望兼顧事業的人，若要帶養分進來，我們沒有拒人於千里之外的道理。」

這些時日，優席夫與部落藝術家陳明智（Mayaw），拼貼創作長達三十公尺的馬賽克磚牆，連動巴瓦以藍藝術生態區，使族人生活領地與觀光經濟有所區隔，免於受到打擾。

他透過這次經驗，清楚直面一件事實：部落得先準備好自己，再合情合理地共同面外，以雙邊成熟且善意的原則，談創生，也談融合。

那返鄉的族人呢？優席夫認為那是個人選擇，不同時代有不同的答案，不是每個人都想聽人說教，或談生命應有什麼改善。

「年輕人別再流浪，回家吧！」這句忠告貌似有理，卻跳過多少故事，微妙地涵蓋他多年朝不保夕的日子，也涵蓋他畢生自我探索、認同再到實踐的叩問。這麼多年了，他都不曾僥倖，讓誰去回答過。

潛藏

潛藏

是為了發出那巨大的光

願世界和平

多做事，少說話

保持良善

二〇一九年仲夏，優席夫在日記直抒人生階段寫照。從表面上來看，他在部落一切自給自足，但我們都會在遠離繁華之際，說些不夠實際的話，邊看著信用卡帳單和房貸車貸，邊望向遠方說哪天哪事哪重擔了結之時，必當做個能拋下塵世的清醒人（殊不知這種人哪最混沌）。

優席夫也曾一度滿足於現況，想人生就此打住為妙。再不然，他順應民主社會對原住民的關懷，淺顯止於藝術表層，畫筆多沾點水稀釋他需要承擔的重量；人們還不是裝模作樣，推舉他們最不以為然的人坐上神壇。

直到一條訊息，從地球另端捎來手機，光照亮優席夫的臉

龐。來信者是國家地理頻道（National Geographic）製作單位，信中提及他們預備籌拍紀錄片，講述臺灣做為南島民族的起源，想向他請教原住民議題。優席夫反應很恰當，機會到來先答應，「因為別人來找你，肯定有他的原因。」即便如此，終歸在他內心深處，仍攪動著憧憬與夢想，不許他安逸於當下。

熟識優席夫的人都認為他性格純真，不會帶著目的性與人交往，他與國家地理頻道團隊的會面也是如此。一行人約在華山藝文特區鄰近的咖啡廳，他與高采烈地認識新朋友，毫無戒備地聊天，製作團隊包括義大利導演、德國攝影師、美國製作人，大家都無法將優席夫視為普通畫家，他不像英語講堂上的蹩腳學生。義大利導演陳璽文（Stefano Centini）對他的第一印象是：「這人帶上一張真實的臉，整個狀態非常輕鬆自在。」

見面這日，優席夫剛從俄羅斯返臺，正為這年在屏東亮相的臺灣國際燈會──那頭布滿鮮紅勇士圖騰的《雄豬戰起》，忙得不可開交。製作團隊看到新聞，才知曉他是強打起精神，親自北上相會。正是因為優席夫身上某種生動奔放，恍如一位強壯舵手的特質，加上說話不兜圈子的率性，霧霾再大都因他得以清朗。

陳璽文是位自帶「透視法」的哲人，談話間便能看出彼此各自想要的、發光的事物，他了解優席夫少睡幾個鐘頭是清醒著做夢：「光亮的熱誠，在他眼中燃燒。」訪談結束後，大夥出去抽根菸，不到五分鐘，一道風鑽進了白色桌布，陳璽文不捨將他晾在那裡，推門進來道：「美國那邊很喜歡你。那麼，節目主持棒再勞煩你了。」優席夫一聽見，為

了順口呼吸，瞬間從椅子上跳起來。

陳璽文就在連鎖咖啡館，描述《南島起源》靈感來自澳洲考古學者彼得・貝爾伍德（Peter Bellwood）提出的科學跡證「出臺灣說」。學者彼得立論，南島族群總計四億人口，東從復活節島，西到馬達加斯加島，南到紐西蘭的毛利人，北到泛太平洋的關島、夏威夷、大溪地，都從臺灣分支出去。

因應南島遷移史的重大發現，節目首要任務是要找到太平洋島嶼的南島語族，是否都來自同一個出發地：臺灣。導演陳璽文籌算兵分二路，分別找來英國人類學家和建築歷史學者朱利安・戴維森（Julian Davison），以及南島民族祖先後裔優席夫——共同主持。

朱利安和優席夫的平衡十分微妙，踏

優席夫與國家地理
頻道團隊交流。

尋南島民族涉足的國度對朱利安是陌生的，優席夫認為推進工業革命與近代文明的英國，建基於複雜刁鑽、完美主義的脾性，則在朱利安身上全然看不到。

導演究竟到哪裡去找到這兩人？

也許最重要的是，他們都來自遠古魂靈，各自從一顆恆星緩慢地演化成人類。這部《南島起源》考驗著兩位主持人，能否在黑暗中使火花交相輝映，有時「進入某種狀態的感覺」會熄滅，就得趁火光還在時，點燃另一支「無所畏忌的直覺」。

兩個半月以來，朱利安與優席夫各自走訪紐西蘭、菲律賓、印尼、復活節島、斐濟、東加王國及臺灣。節目製作不免發生同一群人同坐一桌，卻發表南轅北轍的觀點，寫劇本的文人和拍攝的攝影師（影像無非是對文化符碼、社會符號的精準掌握），各居於右腦與左腦。試想筆動兩岸的金庸，若要將武林化為圖表做成產業簡報，又或執導蔡依林 MV 的廖人帥回頭報考科舉，就不難明白他們為何會意見分歧。

為了醞釀《南島起源》形成燎原之火，讓國際重視臺灣原民支流，優席夫認為他們需要部族的幫忙。所幸，先前二〇〇九年的返鄉，使族人願意信任優席夫及他的朋友，對於鬆散的部族書頁，他們認為受國家地理頻道記錄，足以重新組合成珍貴緊密的史料。

將時間軸拉回優席夫首行南太平洋，出發前的那一晚。他和舒麥說電子機票用不慣，決定到機場印出來，事實上他的判斷很正確，轉機三十多小時，是得做些聊勝於無，又不顯人心匱乏、四肢無力的事。

臨行前母親烹煮藤心湯，對他說：「能吃苦的人，才可以真吃苦，到外面要像藤條能伸能屈。」原住民將自然視做身體，感官才能迅速地敏銳起來。如果要問，為什麼我們會在飛機上比在平地上更容易迷失方向，優席夫的解答可能是：「我們都得為遠大目標付出代價。」

南不島他

海讓我們　相連一起
而非讓彼此　相隔萬里

為拍攝國家地理頻道《南島起源》——執起我們眼中耀眼的主持棒，優席夫付出的代價，可從實際拍攝規模與環境看出蛛絲馬跡。節目同步東南亞、東北亞、紐澳及太平洋群島等四十多個國家及地區播映，頂著全英語工作環境、隨時突破人體極限的日照與時差，為期兩個月半的緊湊行程，正式在南太平洋展開。

開機當前，「忠於自己的直覺。」導演陳璽文十分坦率地說：「腳本猜不到的劇情，才是我們想要拍的東西。」首站，優席夫帶領一行人拜訪蘭嶼達悟族。置身大熱天，不耐熱的優席夫掰著指頭算出有十個太陽，沒過多久他視線渙散，張大著嘴，半句英文單字都壓擠不出來。耐不住沉默的導演為點燃主持人的自信，在整趟拍攝過程頻繁誘惑他：「優席夫你要是一次過關，我們就拍到這裡，大家來去吃冰淇淋。」

優席夫揩去額角的汗水，衣服溼透又乾，皮膚燒灼到疼痛難當，火辣辣地像拿磨砂紙，把皮磨去了一半。凡是對於造船藝術

略有所聞的人，都知道生火烤彎竹竿和費勁塑型，固定成排該消磨掉多少時光。達悟族人意志何其頑強，時下盛夏暑氣一波又一波，熱到面部扭曲的竹筏，載著面部曬傷的眾生，等待族人取來檳榔和糯米，敬奉海神，祈求團隊拍攝順利。

同一時間，朱利安博士在斐濟，挖掘出臺灣原生球狀植物：芋頭。優席夫整個人喜出望外，腦中閃現父親站在芋葉前，灑水教導兒子：「你看，水若散開並滲透到葉子上面就是有毒。」為了尋蹤覓源——芋頭來到斐濟的理由是什麼？製作人決定深入探訪屏東魯凱族與排灣族。

相較於蘭嶼是火海，屏東只能說是條火河。優席夫已然懂得保持慈眉善目，隨身攜帶三五件上衣，隨時替換。部落村長盧忠勤一提飲食傳統：芋頭爐烤，就足以讓製作團隊斂起玩笑神色，聚精會神守爐二十四個小時。在屏東，日出日落，族人誦唸古調的旋律，如一條細繩遞予守護祖靈的眾人，而火堆是莊嚴儀式的柴棒，在夜裡以鬥志擦亮。

就這樣，芋頭活出另一種生命樣態。赫然出現在眾人面前的，是萎縮後的肉身，在烈日下曝曬的芋頭，乾巴巴的不像人體會發臭。死亡在原住民的儀式裡，恍若從未存在。接著，優席夫隨村民將乾縮芋頭掛樹上，全身發力腰腹緊縮，雙手使勁搖晃樹幹——只為讓芋頭脫下雍容紫袍，這是陳放十年經久不壞、供族人冒險遠航的珍貴食糧。

除了屏東傳統爐烤芋頭之外，阿美族人還會用構樹果實烹調，臺東都蘭人將構樹皮做狩獵外衣，也廣泛被南島民族所使用。植物學家鍾國芳從塔帕纖維布分析，調閱構樹種子

174
｜
175

真實色彩　優席夫的藝術光旅

優席夫隨團隊至
蘭嶼取材，在大熱
天中挑戰主持。

優席夫和團隊到
排灣族霧臺部落
拍小芋頭烘乾製
作過程。

散播路徑，來到東加王國和夏威夷大溪地。

對於夏威夷，優席夫是不陌生的。他在二〇一二年首次踏上這裡，部落裙襬在歌舞叢林中發出沙沙聲響，雖然看似跳舞歌唱而已，但每個人掩蓋不了一絲驕傲，部族是他們的榮耀，這進而啟發他發表系列狂彩作品。二〇一八年他再度來到世界最大規模原民藝文場域——玻里尼西亞文化中心，這裡融合太平洋六大民族文化藝演，成為他發展原民當代藝術平台——力求各顯部落長才的雛形。

然而，那趟行程最迷人的，還是又高又大的樹。對優席夫

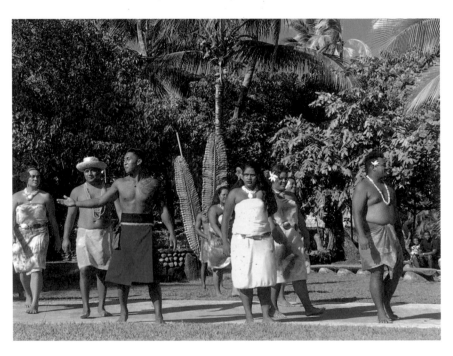

夏威夷玻里尼西亞文化中心，啟發優席夫對臺灣原民藝術平台的想像。

來說，「那是我小時候的祕密基地，也是森林昆蟲鳥獸的家。」

製作團隊曾經見他畫《生命樹》態勢驚人。來到夏威夷，算是明白優席夫的想法，「當你看到這些真實存在的大樹，就知道為什麼會有人期許自己，成為一棵大樹了。」

一行人來到太平洋西南部赤道附近，絳紫紅霞滿天，海水清澈可見珊瑚，在這地球上日出最早的東加王國，優席夫沒預想到會遇見一群「大地之母」。一直以來他都主張最不能小看部落婦女，她們的力量可以改變一個人的身材，也足以改變一個國家的前途。東加風俗以豐腴為美，人

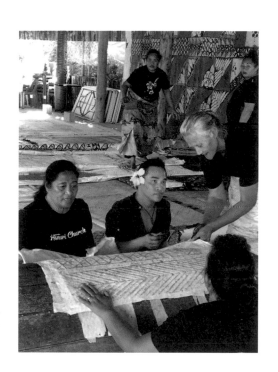

國家地理頻道團隊在東加王國拍攝構樹樹皮衣的製作。

們看見優席夫以為他是餓了多少天，一群婦女包圍他，將其照顧得無微不至，他好像又回到阿美族母系社會——為了節目，為了入境隨俗，他還親吻東加少女的雙足。

拍攝後期，優席夫到訪距離東加一百七十公里的紐西蘭。這一路走來，導演陳璽文發現優席夫所到之處，南島民族人總會把他視為失散多年的兄弟。不出意料之外，他參與紐西蘭毛利語復興計畫，人一到語言教室，人們討論耳朵、眼睛、膝蓋要怎麼說，阿美族母語和毛利人發音有重疊之處，豬叫做「Fafoy」，耳朵稱為「Tanginga」，數字一到五發音完全相同，他完全能聽懂。

節目團隊從旁觀察優席夫，發現他時常漫不經心地轉換語言，輕鬆消除隔閡。「學語言是多一群家人，少一些敵人的方法。」優席夫熱衷通過語言去使人感到受尊重，一個高度文明的世代，禮貌應當無處不在。還有，看過國家地理頻道《南島起源》的朋友，多會驚訝他拋開虛禮且從容自在的表現，他拿捏分寸像個永遠不用看時鐘，便能精準敲鐘的寺院僧人。

能夠擔當節目主持人，絕非偶然，這毫無疑問是他尋求無數舞台未果，從昔時表演娛人到如今因浸潤藝術而貼近真實。不僅如此，也因為他年紀增長，閱歷更加豐富，且無疾病纏身，還有他才不會笨拙到公開去怨嘆歲數，因為這麼做只是讓人尷尬又難為情地把合作機會、人際經營都統統送進墳墓。

這些無不讓人們，想要去敲動優席夫，走向自我顯化的最後一道門：他身上的成功經

驗，究竟是否能夠被複製？這個問題要等到優席夫決定真正「回家」後，才豁然開朗。

這裡的「家」，不是愛丁堡，不是玉里——不僅於經緯地名，不僅於落腳之處，而是回到讓他學會做任何事，都會付出行動的地方，回到他所說的：每個人心坎裡的原鄉。

原鄉

返回馬太林部落，天還沒七點，亮晃晃的白晝，甦醒優席夫的眼。那右手撫著胸膛，頭戴花環的少年，費盡二十年睜開低垂的夢。說是夢，其實很真實，真實到他感覺從未踏出部落，從未遠赴英國。

優席夫終於要返鄉參加豐年祭，連同國家地理節目製作團隊也要一起來。族人熱烈歡慶，興奮難抑——他們了解偏鄉孩子出去不容易，還能回來更不簡單。從被笑稱「山胞」的二十世紀，到優席夫走向國際，這在部落肯定是值得歌頌稱道的事情。人們會像寫作業標示重點般，在那塊事蹟，畫上帶著光暈的紅圈——提醒自己，提醒孩子：「這是多麼重要、馬太林被人們記住的大日子。」

二十載，家鄉的麵包樹都長高了。

來到豐年祭，原住民祭告祖靈的年節，優席夫看著幼時玩伴，從少年到如今獨當一面，遵循頭目古禮祭儀，領著祭祀活動，向祖靈禱告來年五穀豐收。面對族人朝露般燦亮雙眼，優席夫總算回到自己的家，他繞了世界大半圈，才明白近在咫尺的家。他信心滿滿地面對鏡頭，開口第一句話用流利英文介紹部

落，第二句話從他喉嚨深處迸出哽咽，到了第三句話他發不出半點聲響，優席夫停頓一會兒，他最終放聲哭了出來。

人生所謂遺憾有兩種

一種是你錯過什麼

一種是你選擇不要去參與

可後果，我自己要去扛

藏匿在心底的遺憾，多年來像捏著他某條神經不放。

他再度穿上傳統禮服，一手抱起新生小姪女，一手牽起耆老的手，真情流露無止境的愛；耳邊傳來勇士歌聲，那是夢裡的歌謠，大家圍繞成圈盡情歌舞，將紛雜世界隔在外頭——每個踏步都揉撫心靈深處，他這才那麼、那麼清晰聽見血液裡的呼喚。

他一時難以說分明，心底五味雜陳，為了衣錦還鄉，他不是要誰高看阿美族，而是他花好多時間才把自己看得透澈清楚，並且真正以身為原住民為榮。他打從心底覺得，社會民主在進步，部落體質在調整：「現在的我，終於可以昂首闊步、有尊嚴地回來。」

族人紅了眼眶，優席夫雖然離他們很遠。但是人們見過他畫綠色眼淚，去說鄒族在日治時代，神木被盜伐——送去日本蓋神社廟宇的憾事；也見過他畫紫色眼淚，去說珊瑚是

阿美族慶祝豐年祭，部落勇士圍圈盡情歌舞。

魚的家，全球暖化影響海洋生態的故事。優席夫淚流不止，大家這回見到所有顏色都融在一起，是彩虹色的眼淚。

朱利安在此時給了優席夫一個深深的擁抱，這不禁讓他破涕為笑。在場所有人都為他鼓掌，他再次把右手放在左邊心臟，喃喃低語：「我真的回家了。」攝影團隊用鏡頭記錄了他真情流露，感動周遭所有人的一幕，接著他們放下器材，全身心投入祭禮，當族人舉杯與祖先同享豐年，聞名遐邇阿美族野菜饗宴——以奇花異果之姿，盛放在眾人眼前。

會說是奇花異果，實在是連外國團隊都驚呼——優席夫給賓客端來，可說是有史以來最高調不過的野菜拼盤，輪胎茄、紫秋葵、南瓜葉、紅藜葉、山苦瓜、佛手瓜嫩芽、龍葵幾十種；阿美族人還愛植物嫩根莖，稀珍美味包括海藻心、芒草心、山棕心、月桃心等十心菜。他打趣說起阿美族人是人類割草機，從群峰到海岸，但凡經過都「寸草不生」，都有野菜可以吃，完全靠山吃山，天生天養，中央山脈一路狹長地帶，都是從小吃到大的純淨菜園。

他們則是打小跟隨父母，秉持攀越高山，媲美神農嚐百草的基因，識出兩百多種野

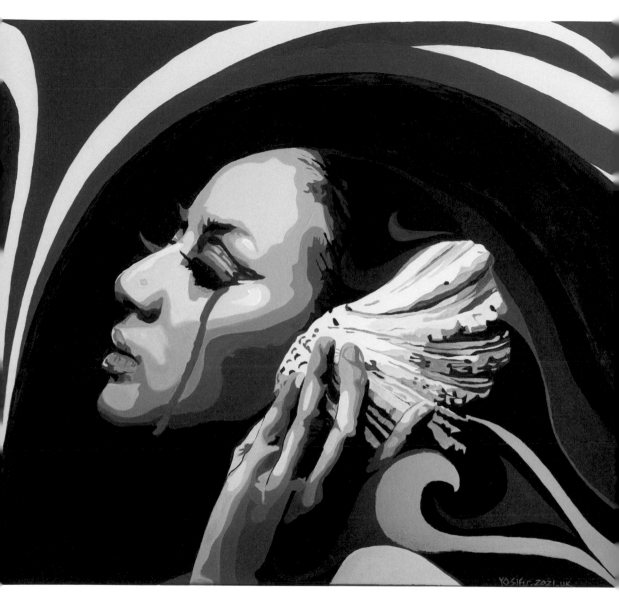

紫色眼淚
Purple Tears

2021

菜（或許植物學家都需感謝，有些稀世品種，是因著阿美族的意志力才得以出現）。

畢竟野菜不乏其貌不揚者，不識貨的當雜草，阿美族人全當成寶；口味也不乏苦澀品種，門外漢不得烹飪要領，阿美族人愈苦愈要生吃，偏甜的則川燙、烤或火炒。

除此之外，紅糯米蒸煮飄香，還有酒釀醃漬鮮肉山豬，腹內塞滿食茱萸香料上火烤，又或臺灣鯛現撈不刮鱗，鹽巴裹著走燜炙手法，都讓吃過之人精神爽朗。

在這新年──無疑是直達天靈蓋的除舊布新。優席夫還說這些差強人意，他人站在外表圓滿、像個黃燈籠似的果樹底下──麵包果正當季，煮湯吃正好。眾人再來幾杯紫糯米酒，被這一切臻於完美的夜宴，弄得如痴如醉，時間慢慢晚了。

就在祭禮之後，第二日來到男女互訴

優席夫端上豐盛的阿美族野菜拼盤。

鍾情時刻：情人之夜。阿美族人不會喜歡什麼「把愛情當做甜點」這種說法，他們對感情堅貞且慎重。過去傳統勇士們為了走到今天，從十二歲便通過頭目設下的重重考驗，在迎來婚姻這道主菜前，先將自己修練成部落天菜。

可想而知，阿美族未婚少女選婿，無不精心打扮，甜美以待。她們望向的勇士們，正擺動身軀展現體魄，就跟世上所有愛情都充滿不確定性般，勇士得通過少女一家婆婆媽媽到小嬸阿姨的鷹眼：「顏質高、會狩獵、會捕魚是基本素質。」相當於漢人眼中的「入贅」。對阿美族男人來說，他們溫柔守護妻子，無上榮耀這詞，他們會用在一生一次的雀屏中選。

禮多不免俗，優席夫邀請朱利安——那位壯士暮年的大不列顛人，體驗部落過去世代相傳的兩性文化。他將手工繡製的情人袋掛在朱利安肩上，將規則說得委婉客氣：若是兩情相悅，少女會把檳榔放在裡頭，郎有意便取起來吃；如果落花有意，流水無情，那得低調地把檳榔還給少女。

優席夫永遠記得那晚，想必朱利安也難以忘懷。他一個英國人來到異鄉，深入部落，是如此溫暖地被族人接納，使他做著粉紅羽毛的夢，哪怕空著袋子回來（這種你情我願之事，實在難以事先安排），夜裡就這般散去塵埃，他們坦心暢聊，共飲糯米酒、李子釀，憧憬下個開機後、如神諭般的將來。

來自山的禮物

豐年祭最終指向的意義，是傾聽土地的聲音。花東縱谷一望無際的稻田，向來很壯觀，我們沿著地平線橫越碧綠遠方，沿金針花海漫遊部落密道，晴朗夏季雲海不斷變化，自然界的光影劇場也總在不可預期之時，拉開序幕。

優席夫把他沾滿泥濘的雙足，從田埂間抽了出來，他的大地地景藝術眼看就要完工，著實讓他鬆了口氣：「這些稻田是有表情的，農夫看得最清楚。」這是他為了推廣交通部觀光局「二〇二〇脊梁山脈旅遊年」所創作，時間是從三月到十月，他一邊在國家地理頻道主持節目，一邊跟著族人種植稻米，運用稻田生長季以黑、綠、黃、白四色稻種為大地著彩。

優席夫描繪花東縱谷稻田作品本就不多。二〇一八年《春田》實屬稀作，誰曾想到他生平首件地景藝術創作，一玩就玩很大；幾何圖紋以山的眼睛、果實和寶藏，描繪出高高低低、錯落有致的山脈，三角形眼廓代表守護者，圓形意喻果實與山產富饒，多角圖形散落成礦物結晶，匿藏不為人知的土壤深處。

當太陽從山峰冉冉升起，霞光賦予生機，萬物得以生生不息，這幅層層疊疊、遺世獨立的勞動力美學，想望世人珍惜如母

親般的山靈，降臨在東里鐵馬驛站。

大地孕育了萬物，滋養著眾生
她生出了山脈、河川、雲海
就像母親一樣

她的愛沒有條件源源不絕

山　就像大地之母的乳房
萬物所仰賴生命　都依附在她的懷裡

所以山是母親
更是賜給萬物最好的禮物

彼時，無論地上爬的，路上走的，天
上飛的都目睹這幅「限時」巨作（隔年冬
日青翠燦黃，僅存一片滄秋），有些族人
經過農田時認出部落圖騰，像遇見老朋友

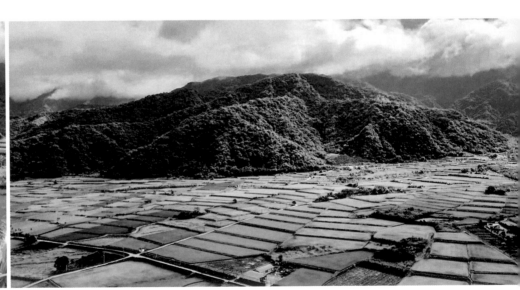

美麗的花東縱谷黃金稻浪景觀。

般和優席夫打招呼，甚至走上前來幫忙。插秧嘛，會使人脫逸身心壓力，有時候風一吹，稻就像浪一樣朝人身上拂過來，讓人會以為自己生在水中央。

另一方面，三十八度大太陽底下，玉里藝術家陳明智（Mayaw）仍在馬太林部落，繼續拼貼磁磚藝術牆，由於經費不足，作品廣納族人巧思——人們將石頭與沙當做天然水泥，打碎臺啤酒瓶充做波光魚鱗；頭目親自召集青年幫忙，婦女體貼送來阿里鳳凰，下雨天大夥就搭起遮雨棚。整個社區集體進行藝術營造，無疑是場凝聚向心力的儀式，困難重重也未曾有人開口放棄。

族人對這面牆是如此予以重望，平生做為劃地界線、清分產權的「巨石」，如今成為部落與外界的藝術橋梁，他們都祈

為花東縱谷設計的地景藝術，以幾何圖紋構成高低有致的山脈。

優席夫種植不同顏色的稻子，在花東縱谷土地上作畫。

馬太林部落教堂藝
術牆，聚集眾人之
力量而完成。

禱美感為部落帶來新契機，企求外界用全新眼光看待原住民。所以，藝術牆設於神聖精神所址：馬太林教堂前院。教堂從一九五一年元旦日便在此傳福音，裡頭乾淨且簡潔，稱不上是多麼鋪張的地方，祭台是匠人棄而不用的原石，整座教堂倚傍山海容顏，守護這裡最純淨的靈群。

靈魂一詞在阿美族傳統信仰稱為「kawas」──萬物皆有靈。許多漢人認為在臺灣光復初始，十九世紀末期，大量阿美族人皈依西方宗教，跟教會發放救濟品收關。說實在話，日治時期對原住民迫害甚深，當基督與天主教自由傳教，原住民的「能夠接受」不乏是舉起抗議的紅旗。

優席夫的創作，顯示阿美族人信仰與日常狩獵、部落捕魚共享習俗相關。藝術牆由他設計，我們能看見海浪牆廓，構圖整齊劃一，那是魚群朝向太陽的景致，意味最終阿美族人要對靈魂有交代：「你做這事情，為什麼出發，總有一套發自內心的驅動力。」這種時候，牆絕非一種阻隔，而是一地一方人的藝術保存，它要活起來的祕方是注入文化認同。

　　　■

回到國家地理頻道節目《南島起源》，當優席夫暫時解脫日曬雨林的拍攝行程，「終於回家了！」他大呼。製作團隊請他在咖啡館頂樓作畫，選定作品《生命樹》，精準地說

是《生命樹No.5》。《生命樹》共有五幅作品，第一幅為門諾醫院東部醫護人員短缺募款，第二、三、四幅未曾對外公開，第五幅現場在屋頂揮灑靈感，獻給《南島起源》。

《生命樹No.1》和《生命樹No.5》，都是目前公開在藝術市場的藏品，也同樣是在眾人面前即興作畫。說是即興，「無意識的繪畫多半來自有意識的千錘百鍊。」優席夫說。

《生命樹No.1》是在門諾醫院院長廊作畫，院長原先要做公益，後來成為偏鄉醫療的鎮院之寶。拍攝《南島起源》時，優席夫在自家屋頂畫一下午，從頭到尾不容閃失，生命樹得一次開花結果。

每次他面對這種「裸畫」時刻，都會有套「招靈感儀式」：兩杯咖啡、香蕉數根、紅牛淺藍那瓶無糖能量飲，連環氛圍音樂響起——大概優席夫不曾透露藝術家根本沒有多大把握完成，他只能進入不可言說的狀態，畢竟誰曉得人生會發生什麼事情，畫畫也一樣，我們不先開始，怎能知道？

同樣邏輯，當優席夫到朱平家裡喝茶，突然接到英國頂級房車勞斯萊斯的公關電話，他們詢問能否用「非常優席夫」的顏色來畫車，嶄新構作《生命樹No.5》，將工藝造車美感融合樹木、海洋與火龍果的野性元素，打造有別以往，更為年輕化，成為潮流新指標的運動休旅車款。

最後，這台車在還沒正式公開亮相前，私底下一度膠著，三次反覆重畫，試了再試以求最好結果。到優席夫表面雲淡風輕，就已經被藏家買走。

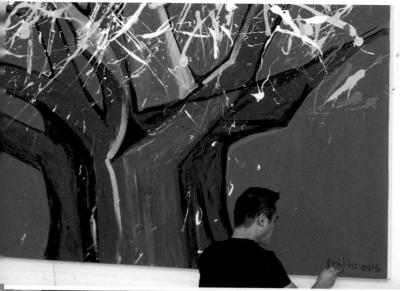

優席夫在門諾醫院長廊現
場創作《生命樹 No.1》。

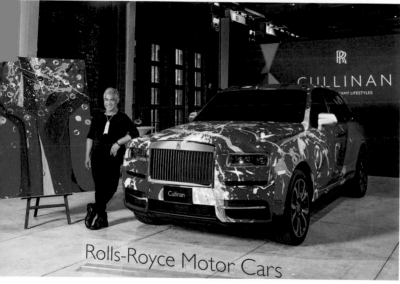

優席夫以《生命樹 No.5》
元素為勞斯萊斯房車設
計車身。

疫想不到

國家地理頻道《南島起源》原先不只有三集，只是大夥收到疫情肆虐的消息，都不禁倒抽一口氣，拍攝計畫被迫中止，地球在新年過後裝上了葉克膜，二〇二〇年全球陷入疫情風暴。

人們親自參與一個時代的身不由己。疫情帶給所有人的傷痕超乎想像，病毒摘去一顆顆跳動的心臟，生存下來的是無盡肺纖維化的磨難。優席夫是回家了，這是他從十八歲離開家以後，樓止在馬太林部落最久的一次。許多計畫被迫取消與延遲，愛丁堡望跳樓新聞上了頭條，緊接著表演藝術首當其衝，音樂家絕裔創作者受歧視垂死求生；柏林愛樂數位音樂廳行之有年，可是各式各樣藝術節全都停擺，博物館想盡辦法搶搭數位藝術的方舟，亞大眾荷包受疫情縮減，經濟仍然難以振興。

彼時義籍導演陳璽文的家人，如臨第三次世界大戰。義大利人躲進屋內，隔扇窗戶聆聽著社區播放的歌劇，音樂能使人自由，這是唯一的救贖。而就在優席夫前腳剛回到英國，蘇格蘭政府後腳便宣布封城，醫院與超市以外，全部公司、學校下令停班停課，高度警戒讓整座愛丁堡死氣沉沉。

與此同時，疫情讓國際重新認識臺灣。各國好奇臺灣防疫政

策、健保制度、數位管理及公民文化，整個臺灣齊心一致戴口罩的現象堪稱奇聞。優席夫看著轉播新聞，嘗試重新找到生活節奏，他學會運用科技，遠端管理部落皇后藝術咖啡館，策展合作照常舉行。

緊接著，他思索大環境艱困，總得想辦法讓生活繼續。往年這時候，優席夫通常人不在巴塞隆納附近的海港小鎮錫切斯，便在西北邊加利西亞路上，西國是他在歐洲第二個家。於是他走進廚房做菜，這天他買來英國地產藍淡菜——這玩意外表黑得發亮，貝殼內緣有藍色的漸層光，他憶往當地人，會將淡菜擺在冰塊上，全是活的。優席夫這些年為了健康，會淋倒一半橄欖油，一半奶油在平底鍋，大蒜油爆、青蔥炒軟，冰鎮白酒先取悅自己一杯（首選是西班牙當地原生品種——阿爾巴利諾，產地是加利西亞）再淋倒鍋中，淡菜擱裡頭蒸五分鐘，佐以鹽巴、胡椒調味，歐芹點綴，賞心悅目完工。

主食他喜歡張羅橄欖油慢燉海鱸魚，雖然英國超市喜歡擅作主張把整條黑鱸事先切片處理好，優席夫覺得倒也無傷大雅，重點不在吃的是否是整條魚，而在於一道佳餚，可以幫他找回某段回憶、某段旅程，他在香氣裡自由。

就這樣從下午開瓶酒，廚火點亮到傍晚，身邊伴隨巴薩諾瓦樂曲，優席夫不想讓自己太累的時候，他會到冷凍庫拿爆漿巧克力蛋糕來微波，再喝點威士忌，點起愛德華綠的燈盞。噢，對，這一年，他還瘋狂熱愛蒐集燈具，特別是精巧獨特的古典樣式，布置在走廊、客廳、臥房、樓梯間和畫室，實在很美。也因此，他難得有時間仔細瞧瞧愛丁堡的

家，只差沒有數起壁爐旁的磚牆。這些燈亮起時似乎也是屋裡人，在艱難時刻與外界聯繫的信號燈。

優席夫還想趁這段時日，慢慢一筆一畫，將太平洋島嶼故事記下。

國家地理頻道《南島起源》的拍攝歷程，讓他徹底愛上南島符碼與海洋圖騰，他深刻感受難以言喻的力量：「似乎將人拉回到遠古洪荒，乘風逐浪，想像南島文化在地球上誕生的那一刻，既神祕又引人嚮往，古樸符號最能點燃無限的想像。」

他還想畫花，一朵朵南太平洋開出的島嶼花。「那種陽光底下拓充生命力的顏色，桃紅的、鮮黃的、白色帶橘的……」只是，顏料總有用完的時候，畫布也所剩無幾。英國遭遇疫情

疫情這些年，關在家裡的優席夫熱衷蒐集古典燈飾。

連帶又脫歐，愛丁堡商店皆暫停營業，更別提美術材料行。優席夫趕忙在網路貼文求救，好心人建議他從德國訂購，當顏料安全送到家門口，優席夫覺得從來沒有一幅作品，讓他畫得如此慷慨激昂。

回想二〇〇六年，也就是十四年前，優席夫在愛丁堡剛起步的時候，有位藝廊老闆告訴毛頭小子：「畫自己喜歡畫的，然後一直畫到滿足為止，你才會快樂，才會真正有好的作品。」當年他在愛丁堡受伯樂賞識，嶄露頭角後，挨家挨戶拜訪藝廊，看有誰想要他的作品？一來沒有名氣，二來用色大膽接不了愛丁堡偏傳統保守的地氣，數十次連吃閉門羹。如今，他因為疫情沉潛，時間相對寬裕，他得以靜下來培養細膩的構思，逆境裡盼望能生出好作品。

身為一名藝術創作者

我認真去思索

在疫情當下

我們可以對環境有什麼回應

可以為人們帶來什麼啟發與貢獻

真實色彩　優席夫的藝術光旅

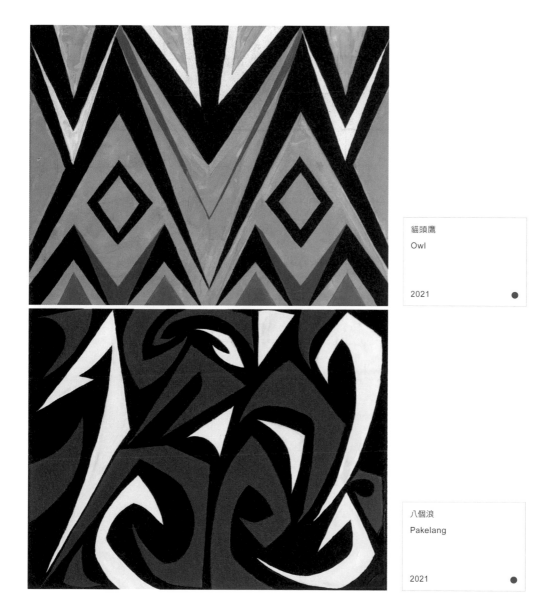

貓頭鷹
Owl

2021 ●

八個浪
Pakelang

2021 ●

優席夫埋頭十月苦心創作，來到解封之日，他突破重圍預定返國機票。隔離期間，他吃到此生最美味的鳳梨苦瓜雞湯，另外還有部落親友送來剝皮辣椒、玫瑰花釀、刺蔥蛋黃酥和蒜味十足的醃黃瓜。「我必須請妹妹把跑步機，提前移到隔離套房。」他回想時說道：「這聽起來可能有點誇張。」那時隔著紗窗，慕名而來的遊客喊他要簽名，因為人在隔離，他只能說抱歉，想著隔離結束之日，要如何給這些朋友大大的擁抱。

真實色彩　優席夫的藝術光旅

擁抱

我們相隔在一·五公尺的距離之外

無法給予所愛的人擁抱

難以回復過往的自由

同時，與環境共美共好

尊重自然的休養生息

即是自然給予人類的省思

大地交付的課題

二〇二一年九月，優席夫登入澳大利亞國立大學網路講堂。講堂邀來的前一位講師是榮譽教授彼得·貝爾伍德（Peter Bellwood），也就是那位主張「臺灣原鄉論」，啟發《南島起源》拍攝的著名學者。

屏幕前的國際學生提問踴躍，「你如何定義原民藝術概念？」「講故事對你來說重要嗎？」「如何描述繪畫與自我的關係？」「你如何保持謙虛？」對於優席夫在臺灣與國際、原民與漢人不同文化間找到一席之地，他們感到好奇且迸裂出對「生命

歷險」嶄新定義。優席夫的故事讓學生看見，歷險不全然是在旅途上遭遇搶劫或不測，同時也是一場改變觀察世界角度的旅程，並藉此得到獨闖蹊徑的潛能。

優席夫在演講尾聲，預告他正如火如荼地準備十月分展覽，由宜蘭縣政府文化局主辦的「擁抱－旅英當代藝術家：優席夫 南島藝術美展」。此次集結十餘年創作薈萃，總近百件作品空運來臺，展覽主軸定調「南島當代藝術」，和他擔任國家地理頻道節目主持人攸關。「我跟隨構樹分布路徑到處拍攝，認識許多藝術家和在地島民，我把他們畫下來。所以這次展覽不再只是臺灣原住民，還有其他南島族群。」優席夫說。

他與宜蘭縣政府文化局的緣分，也就在去年這時候，文化部文策院找他拍攝國家形象廣告，腳本規劃拍攝藝術家去英國奮鬥、尋覓機會的故事。場地尋找到類似倫敦泰德現代美術館，外型簡約粗獷的工業建築：羅東文化工場。廠方黃詩珍見他到來，趁優席夫休息時間主動自薦，邀請藝術家前來展出。

優席夫那時在換裝，縱使只有兩、三分鐘，他仍然對主動敲門的黃詩珍留下深刻印象，因為他過往為了尋求機會，便是那個會把門都敲破的人。二〇二一年來到後疫情階段，優席夫和文化局原訂規劃六月的展期，遲遲延宕至十月開展，規模因此升級擴充為兩廳，組成優席夫最大創作展出，囊括經典作品、跨界攝影、裝置藝術、風格潮服，還有迷你藝術牆和彩繪列車。

這場展演的策展人，是他的好友李韻儀。優席夫在二〇一〇年夏天，拜訪臺東東河

鄉月光小棧，以及當年李韻儀經營的女妖藝廊。兩人都愛畫畫，也愛手沖咖啡，還都是外表穿著鎧甲，什麼都行卻死在愛情的性情中人。

李韻儀是個文采會讓李白折服的女人，優席夫會同意這種說法。可是在乎性別平等的他，會準確地掌握一個女人有多麼出眾，不在於虛有其表的外貌穿著，而在於她們無異於第二人格的菁英腦子。

當優席夫受人譏誚，仍發了瘋似地朝國際邁去，李韻儀說：「優席夫是花東縱谷馬太林阿美族的孩子，是臺灣的子民，同時也是這個世界的公民，在他身上巧妙地交互相融，進而撞擊出藝術展現。」

看著他頭頂上插著來自部落，辨識度極高的濃豔羽毛，她抒寫：「以高彩度螢光色系光澤，再現泛太平洋兄弟姊妹的臉譜。對

優席夫與策展人
李韻儀。

於阿美族人來說，工業時代的人工螢光色彩之所以迷人，是因為它們廣泛存在於自然界，譬如森林間的昆蟲、潮間帶上的熱帶魚或軟體生物。」

他們兩人共同關注星河、日月、山林與海洋，超越世俗情感。李韻儀看優席夫畫作，寫下犀利且通透的評析：「透過優席夫的視界，召喚觀者重新觀看，思量我與臺灣、臺灣與世界、人與自然、傳統與當代、島嶼與海洋之間的多重辯證關係」

從李韻儀的二元思維，來看優席夫的對比美學，他的確是手筆不凡，撼動我們對周邊事物的價值觀。他在此次展演，更加成熟地從細枝末節的小事，來說大故事，好比一個勇士成年花環可能比高第聖家堂緊要得多；一根和祖靈連結的羽毛，實際比中華電信網域還重要；遑論一位阿美族青年如星斗光亮的雙眼，都比鑲鑽石的車頭燈更有啟迪意義。

李韻儀自是發揮了收攏藝術家狂放內心的作用。起初，這南島當代藝術展覽還不叫「擁抱」，而名為「印記」，優席夫對於南島民族刺青史有濃厚興趣，想澄清人們對原民文化的誤解。那時候李韻儀由著他辯解，相信藝術家獨到的內化醞釀過程，終歸是太久沒那麼近距離和社會相處。

回顧這一年，疫情急轉直下，世界分崩離析，多少親友戀侶或是新婚之人，霎時被迫分隔兩地。優席夫隔壁村學姊，因臺鐵普悠瑪號事件上了新聞，一夜之間喪失丈夫與兩個孩子，炎涼百態都抵不上命運酷寒。

優席夫於是得出一番憬悟：「愈在這樣的時代，愈不容自我猶疑，被風雨給迷離。」

此時他心口那瓣皺褶，已將南島藝術之美，內化為對藝術奉獻之心。「很多人說我的藝術帶來快樂與生命力的感覺，那我何不用藝術能量與溫暖，去擁抱人群。」

我們可以理解他剛到英國的時候，他藏好膽懦任風雨飄泊；二十年後，他有所建樹而不覺舊時落魄，轉瞬之間，他解開痛苦烙印走向擁抱人群，他是得破蛋而出，從裡頭打破自己，才叫做成長。所以他在此次展覽定位「擁抱」，轉而聚焦人與人之間的疏而不離，使藝術影響顯得親而不膩，跨界域顯得通達，鮮明色彩顯現人情溫暖。將優席夫的作品攤開來看，說明鮮豔的魚不一定有毒，若想勇往前行，就沒有怕海深的道理。

任時間流逝，距離展出還剩下半年。

馬太林部落在四月某日夜晚，全村亮了起來，那是懷胎十月的舒麥，即將臨盆的信號，我們思忖生命何其彌足珍貴。舅舅給舒麥兒子取了小名叫「小南瓜」，優席夫解釋：「阿美族長輩會依照孩子性格、體型或者個性，賜予孩子乳名。」阿美族人最喜歡的瓜果是南瓜（tamorak）它美味、生命力強韌，隨手將種子往土地一撒，無需太仔細照顧，便能快速成長。

優席夫為初生的姪子取乳名為小南瓜，意喻強韌的生命力。

優席夫想的是總有一天小南瓜和孩子們，強健勇猛，力大無窮，他日重新回到部落螢火池畔，許會記得族人起身抗爭，只為還給大地清新；走出黑暗荒野，只為覓得水源。馬太林世代守護大地與祖靈，好讓孩子以苔蘚為床，床前是山谷明月光，舉頭螢火繚繞，明月從此高掛，求得世世代代夏暖無霜。

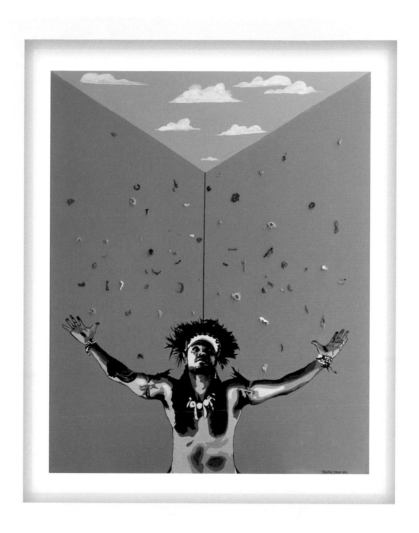

擁抱
Embrace

2021 ●

S

靠岸

二〇二二年十月分，「擁抱─旅英當代藝術家：優席夫 南島藝術美展」向大眾敞開門來。宜蘭縣文化局在開幕前思忖，記者會那天，得和遠道而來的嘉賓共度藝術午後，傾聽優席夫話希望、勇氣與愛，沒有比三樓十八米高的「漂浮月台」更有誠意的場所──何況那裡全場透光。

這時間疫情未歇，進場得經過白色帳棚識別，幾個戴口罩的人影守在那，把關搭乘電梯看展的民眾。按照優席夫的說法──人群像沙丁魚般簇擁進來，疫情長達兩年，大家也委實悶壞。所以他想熱鬧熱鬧，開場找來瑪嘎巴嗨文化藝術團（Makapahay）獻詠傳統祭禮，再邀請他曾讚譽「會歌唱的玫瑰」泰雅族演唱家蘇婭，柔情獻聲。

他的開幕活動從不流於八股老套，這次他與服裝設計師許清娟聯手訂製禮服，由原住民模特擔當走秀，讓人們對時尚的想像有如醍醐灌頂，這歸功於許清娟將平面繪畫落實於立體曲線的功力，為了成功使「優席夫色彩」精準落版，他們倆有陣子幾乎成天都泡在工作室，不下數十次討論哪款布料，能使顏色飽和度如實顯現。

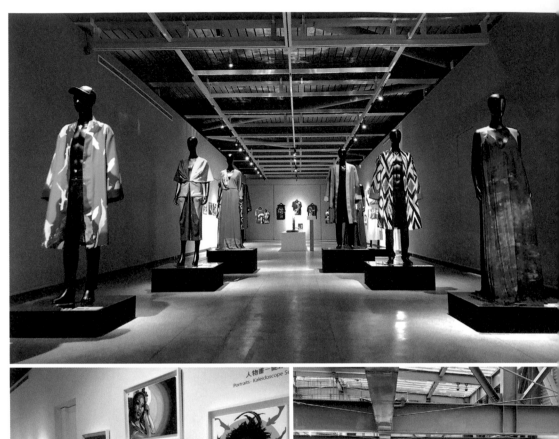

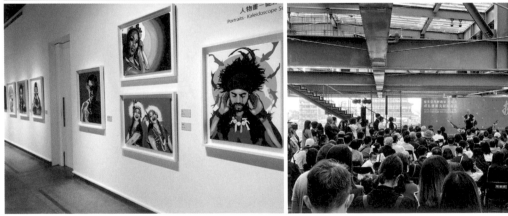

宜蘭羅東文化工場「擁抱」美展開幕。

優席夫身著黑衫上台，藝術本該沒有色彩。藝術是蘸滿思想的開端，光從他身後灑落，一群天使理應不免俗地到來。目光所及，親友貴人溫柔地看著優席夫，等到他意識到這件事的時候，躁動與不安已消聲斂跡。越過如山似海人群，他看見春日國小司令台上的自己——這些年的變化如此之大，他依稀認出當年也在場的面孔，通過他們雙眼，看到優席夫變很多，也沒有變太多——變的是成年人不免將發福視為熟透的人生；沒變的是能說出此言的人，多半心坎裡藏著歷練過的大孩子。

事隔多年，哪怕再熟稔的朋友，也嘗試從他畫作筆觸中，摸索出這些年他的足跡。優席夫見朋友遠道而來，開心地自薦當導覽，走向人群從來就不是說說而已；照例他會從祖父那幅畫說起，再到環境保育議題：

「這幅作品名為藍色花園，大家看起來很漂亮對不對。這是澳洲大堡礁珊瑚礁白化的現場，因為溫室效應、核廢料、垃圾汙染……很多海洋珊瑚礁都大量死亡。誰能想到看起來美麗的東西，是海洋的悲歌。」

經過總統指定的寵物肖像畫，他不留痕跡將話題轉到流浪動物。此時，站到優席夫身邊聽導覽的朋友不斷增多，其中不乏心懷抱負，渴盼在臺灣做世界事的人。這是他的特有魅力，藝術家願意走下高塔，親自解說。他之所以會受邀唐鳳所召集的總統文化獎「青年

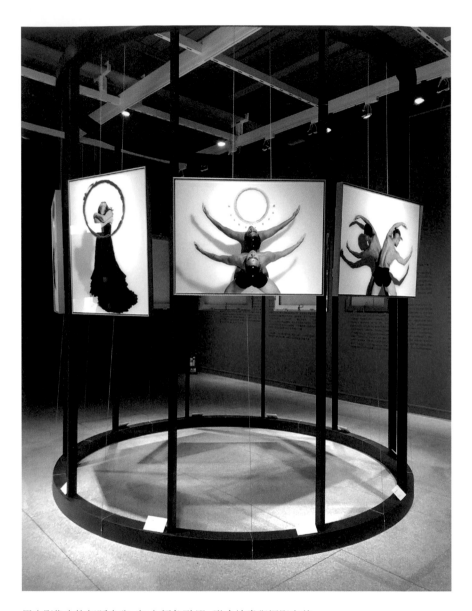

黑白影像中的舞蹈身姿，加上顏色點綴，融合繪畫與攝影之美。

創意」項目，也在於他身上有這種特點，只是他喜歡把緣分說得淺顯易懂：「善良的人，總會跟善良的人在一起。」

接著，優席夫轉向此次首度公開的攝影作品。對他而言，一個人熱愛攝影以後，學習怎麼把它畫出來；就像他看得到世界以後，決定他要看到什麼樣的世界。這些作品是優席夫請來舞蹈家朋友，任由他們隨音樂旋律，以「擁抱」做舞，力與美的化身烙印在水晶壓克力板，結合他的色彩技巧，成了畫筆與舞蹈共同生出來的孩子。

繼續往前走，來到他繪製的衝浪板，底部四周是他從七星潭弄來日治時代就存在的玻璃浮球，「一百多年歷史了，塑膠還沒製造出來的時候，早期的漁夫便使用此展開魚網。」

優席夫深愛任何折射光影的物件，包括玻璃。不過玻璃再透亮，也無法吸引他留在魚網。他成為臺灣菁英主義的漏網之魚，意味著自然守護者是資本世界裡的棄嬰。我們看他在世人面前光鮮亮麗，殊不知往後還有幾許年，他仍被優勢的那一方壓進水中；所幸他已經學會閉氣，學會只要能潛泳夠深，他便能自在自如，乘風破浪。

這次展期，預計從十月走到明年四月。動作快的收藏家老早提舉獵槍，朝向潛力作品，紅點沒有兩天便布滿白牆。在接下來這幾日，他信步走過一件件被收藏的作品，時而微笑，時而凝視前來看展的人們。最終，他走向一幅藍色畫布，環視周遭紅橙黃綠，嘴裡像對部落孩子般說出：

藍色是環太平洋的顏色

黃色是稻浪、鳳梨

紫色是茄子

綠色是香蕉樹

紅色是火龍果，是紅藜

這些都是部落顏色

是臺灣的顏色

只見他撕下紅點：「這幅《指引》，我自己留著了。」

他真正要說的是，他的臺灣，正在用優席夫的方式長存下來。這場展覽之所以對他意義重大，是因為南島藝術美展代表他無法割捨的原鄉——海域波瀾、黃金稻田、森林童年難以抹滅，象徵原民血液對自然回歸的重負當前。他在渾然天成美感陶冶之後，用二十年履行自身回家的意義，找到在面對國際，跟別人說自己從臺灣來時，該有怎樣的自信。

那是他對什麼是家鄉、什麼是愛、我是誰的廝纏。

他不再是個願意讓人掏腰包，才叫做「有價值」的藝術家。多年來，他愛惜且保留了屬於自己的羽毛。此時此刻就在展覽現場，他以身作則，透過對環境與社會的觀識，以獨

真實色彩　優席夫的藝術光旅

特轉譯、反思表現在作品集，讓創作能與公眾對話，讓阿美族人指出原民當代藝術航行的方向。

也就在開展過後不久，盤踞在他心中多時的《南島起源》——那趟艱苦萬分拍攝出來的紀錄片，將在年底拍板定案。導演陳璽文與原民會都欣賞他原汁原味的情感顯現，也都覺得影片上檔刻不容緩；疫情時代，他們相信這部片能使更多人保守自己的心、不任由別人眼光否定自己，保有面對任何挑戰的最好狀態。

於是，摸黑半夜，不眠不休地，優席夫配合美國時間，親口錄製英文旁白。也就在錄音尾聲，他一直不知道為何會提筆畫

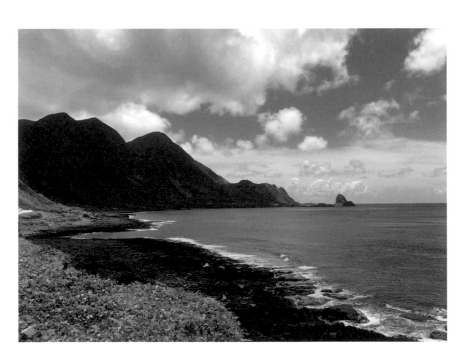

南島起源的大山大海，是優席夫一生與藝術的原鄉。

下的《指引》出現在眼前螢幕，一切曾經像極了夢境，而今像極了預告，剎那間浪花從眼前鑽進他的袖口，他躺進那片太平洋，憶往臺灣共同的祖先，曾是這麼勇敢航向未知征途，到遙遠碧海，開闊世界彼端。

他聞見熟悉不過的海洋、礦物、鹽水般的氣息。往昔他踽踽行在自我追求的崎嶇路，不願隨波逐流，活成刀槍不入，忍過他人不能忍的荒蕪。如今，他站在南島起源的浪端，眼裡盛滿未來的明亮，只遠遠聽見──那個從馬太林出發，故事仍然未盡的孩子喊著：

就是那道光

指引我　穿越生命中黑夜的巨浪

終於　我靠岸了

優席夫光旅年表

2009　　　　2005　2002　　　　1999　1968

1968　出生於花蓮玉里馬太林部落

1999　因歌唱比賽獲獎，以原住民團體《黑珍珠》做為
　　　唱片歌手出道

2002　離開臺灣，前往英國愛丁堡，因緣際會開始作畫

2005　首次受邀參與愛丁堡藝穗節，售出第一幅畫作
　　　《Kiss You Every Day》

2009　開始經營臉書粉絲頁「Yosifu Art 優席夫藝術」

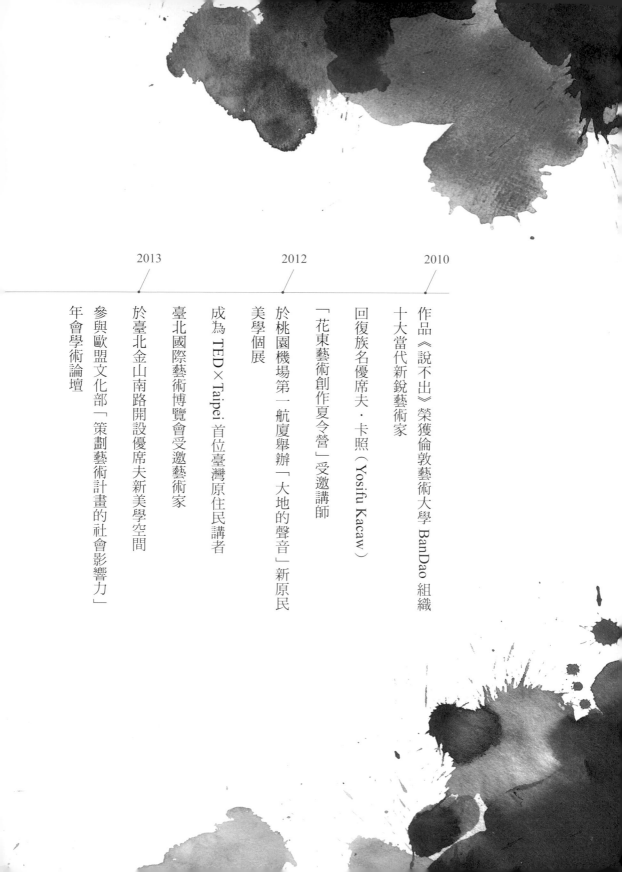

2013　　　　2012　　　　2010

作品《說不出》榮獲倫敦藝術大學 BanDao 組織

十大當代新銳藝術家

回復族名優席夫・卡照（Yosifu Kacaw）

「花東藝術創作夏令營」受邀講師

於桃園機場第一航廈舉辦「大地的聲音」新原民美學個展

成為 TED × Taipei 首位臺灣原住民講者

臺北國際藝術博覽會受邀藝術家

於臺北金山南路開設優席夫新美學空間

參與歐盟文化部「策劃藝術計畫的社會影響力」年會學術論壇

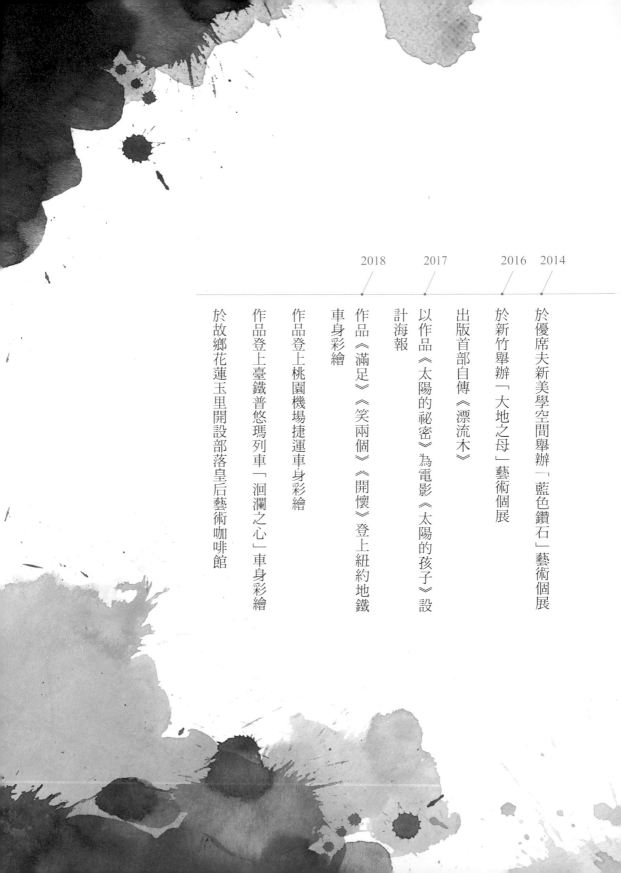

2018　　2017　　2016　2014

於優席夫新美學空間舉辦「藍色鑽石」藝術個展

於新竹舉辦「大地之母」藝術個展

出版首部自傳《漂流木》

以作品《太陽的祕密》為電影《太陽的孩子》設計海報

作品《滿足》《笑兩個》《開懷》登上紐約地鐵車身彩繪

作品登上桃園機場捷運車身彩繪

作品登上臺鐵普悠瑪列車「洄瀾之心」車身彩繪

於故鄉花蓮玉里開設部落皇后藝術咖啡館

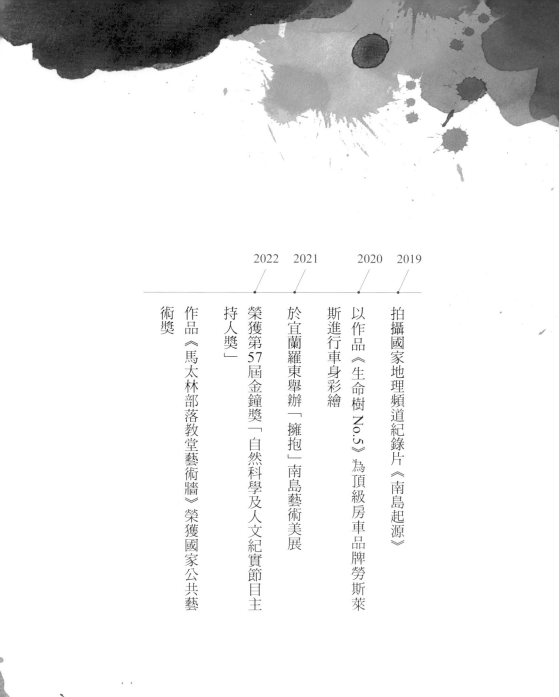

2022 2021 2020 2019

拍攝國家地理頻道紀錄片《南島起源》

以作品《生命樹No.5》為頂級房車品牌勞斯萊斯進行車身彩繪

於宜蘭羅東舉辦「擁抱」南島藝術美展

榮獲第57屆金鐘獎「自然科學及人文紀實節目主持人獎」

作品《馬太林部落教堂藝術牆》榮獲國家公共藝術獎

國家圖書館出版品預行編目 (CIP) 資料

真實色彩：優席夫的藝術光旅
優席夫口述；蔡佳妤採訪撰稿
-- 第一版 -- 臺北市：內容變現股份有限公司，2022.12
224 面；17×23 公分 --
ISBN　978-626-969-620-8（平裝）

1. 優席夫　2. 畫家　3. 自傳　4. 臺灣

940.9933　　　　　　　　　　　　111020829

散冊 SBK001

真實色彩：優席夫的藝術光旅

口述｜優席夫
採訪撰稿｜蔡佳妤

責任編輯｜楊逸竹、謝采芳
文字校對｜魏秋綢
內頁排版｜連紫吟、曹任華
美術設計｜Ancy Pi

出版者｜內容變現股份有限公司
創辦人｜謝富晟
地址｜台北市 104 龍江路 8 號
電話｜(02)8772-7900　傳真｜(02)8772-7907
網址｜www.sandsbook.com
客服信箱｜service@sandshour.com

法律顧問｜貴智法律事務所　楊貴智律師
製版印刷｜中原造像股份有限公司
總經銷｜大和書報圖書股份有限公司　電話｜(02)8990-2588

出版日期｜2022 年 12 月第一版第一次發行
　　　　　2023 年 1 月第一版第二次發行
定價｜600 元
書號｜SBK001
ISBN｜978-626-969-620-8（平裝）

sandsbook 散冊